新零售空間設計聖經

設計聖經

5大行銷策略×12類產業，
整合線上線下通路，打造最強實體店

CONTENTS 目錄

CHAPTER 3

各類產業皆適用，必學新零售空間設計策略

166

新零售開啟一場通路革命，連帶催生出一波
零售產業的轉型，為了解其發展趨勢，邀請
媒體人、產業經營者、空間設計人分別從不
同面向剖析新零售帶來的變革與影響，提供
現下零售產業必知的觀點。

從傳統零售 ⟶ 新零售

你不得不懂的改變！

文、整理__余佩樺　攝影__ Amily、Acme

虛實融合，讓消費更有故事與溫度 ──王志仁

疫情加快零售產業數位轉型，不只線上、線下的消費變得模糊，隨企業投資、整併下，零售業態出現風貌，以多元服務，帶動消費也拉近與顧客的接觸點。

趨／勢／觀／察

1 全面性零接觸經濟時代確定來臨。

2 線上結合線下，展開全通路銷售。

3 場景化銷售，創造好的消費體驗。

People Data

學經歷：清華大學動力機械系學士，台灣大學新聞研究所碩士。現為《數位時代》總編輯、數位時代PODCAST主持人，專研財經、科技和管理報導，曾一對一專訪全球上百位具影響力的財經、科技人物。

Q1：就您觀察，疫情的出現對於零售產業、消費者帶來了哪些顯著影響？

A：疫情之前，無論台灣、大陸皆逐步朝向數位轉型邁進，相關數位技術如：人工智慧（Artificial intelligence，AI）、 物聯網（Internet of Things，IoT）、 機器人等也都在蓬勃發展中。疫情發生後，少了人與人接觸，民眾的購買行為漸漸接受並轉為線上，這不只加快轉型的步伐，隨著網路商機的湧現，改變了消費模式與零售產業生態，進而加快「零接觸」行為的崛起。雖然疫後新常態經濟：「零接觸經濟」、「宅經濟」已陸續出現，但要全面落實於零售產業中，台灣還有推動的空間。探究其中原因之一，行動支付近幾年在台灣陸續起步，反觀大陸隨網路、智慧型手機的普及，成功帶動支付產業跳躍式發展，不論搭車、購物、繳費用手機付款都很稀鬆平常。很肯定的是，疫情後世界已改變且再也回不去了，

也必須說，全面性零接觸經濟時代確定來臨，無論零售產業、消費者都更將有感它帶來的改變，也必須適應這股變化浪潮。

Q2：承上題，數位轉型加速零售產業從 O2O 轉向至 OMO，這中間您的觀察又為何？

A：數位轉型延伸了零售管道，使得現在的人們無時無刻都在消費，再加上台灣本土消費者更注重整體通路體驗，在這波轉型過程中，無論通路、品牌皆知，在 O2O（Online To Offline）時代是以「通路」為核心，當走向 OMO（Online Merge Offline）則是以「人」為主軸，並且強調線上、線下會員資料整合的數據驅動。當虛實通路的會員、消費數據打通後，品牌便能掌握受眾輪廓，在廣告與各種行銷活動的帶動下，展開全通路銷售。當消費數據被進一步做分析與歸納時，可做出更有效的導購，像是遇上重要的活動檔期，可做前期預熱的推播曝光，也能提供更客製化的商品推薦，讓行銷變得精準。另外也能夠從數據的回饋中優化營運體質，例如，近期超商雙雄「全家便利商店」、「7-ELEVEN」，不約而同推出新一代的 POS 機，將每家店 POS 機所蒐集到的數據，整理集中到後台，後台再根據所設定之介面與格式，將活動或優惠訊息發送給消費者，與顧客之間的資訊同步更緊密外，也打破傳統提供無人自助結帳功能，加快結帳流程與效率。

1
受疫情影響之下，促使百貨業整合線上線下資源。

1

1

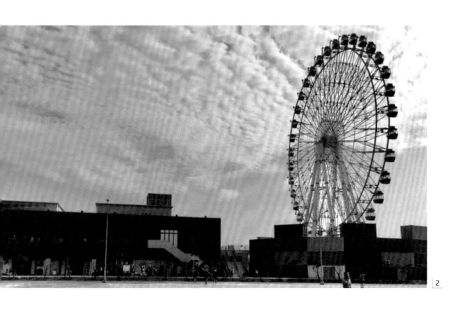

2

Q3：承上題，線上與線下之間又該如何定位或分工？

A：隨著零售產業數位轉型腳步加速，很多人都說實體店面會日益式微、甚至消失，我卻不這麼認為，原因在於品牌數位轉型的過程中，網路通路、門市和店員是彼此很重要的資產，相互合作圈粉效益才會強大。大多數的品牌，過去在虛實通路的銷售上設立壁壘分明的界線，但進入到 OMO（Online Merge Offline）時代之後，兩者界線已模糊，強調的是優化購物的感受。OMO 成功的關鍵在於第一線實體的銷售資源，顧客來到門市，縱使只有「純體驗」看一看、試一試，但是在店員熱心的服務接觸下，邀請顧客下載 APP 加入會員或是 LINE 官方帳號，乍看不是在創造銷售業績，但卻是增加推廣以及線上銷售的一個機會點。有可能顧客在實體店看過，回家猶豫一段時間後才決定在網路下單購買，這個時候可依據成交狀況設計績效結算制度，將部分業績獎金提撥給門市店員，或是以其他方式認列門市人員在線上、線下的銷售表現，彼此知道努力都會獲得回饋，各自在推廣銷售上也更有動力。至於對消費者來說，消費已不再區分線上與線下，他們更在乎的是如何讓購買更方便，只要服務上不會感到有落差，就會持續和品牌保持互動，成為鐵粉。

Q4：疫情後人們逐漸重返實體，您認為接下來店鋪應該具備怎樣的能力？

A：零售店是顧客聚集和體驗商品的重要場域，我認為它必須具備說故事的能力，藉由主題的設定、場景的安排，創造好的消費體驗，帶動顧客購買意願。就如同微軟運用 Kinect 3D 感應技術推出的虛擬試身鏡，借助數位科技營造身歷其境的感受，不僅改善試衣時的痛點，讓人們更快更準的找到合適的衣服。現今瞄準大眾市場已經不再是唯一的策略，抓住小眾或分眾商機，實體店也能從中找到自己利基點。特別是消費人群疊代下，MZ 世代（指 1981 ～ 2010 年間出生的人）已然成為現下消費市場主力，這世代的人很清楚自己的喜好與風格，想要想吸引他們

的目光，實體店除了說出自己的故事，還要能彰顯獨特的主張。像是自歐美地區興起的零售業態「選物店」（Select Shop）（或稱買手店）就是其中一種，以源於法國、結合科技做場景行銷出色的「L'Eclaireur」為例，店內販賣的不只是集合時尚、設計的商品，它還帶出一種生活方式、美學視野，成功在零售產業中走出自己的路。

Q5：接下來零售產業的發展走向又為何？
A：台灣零售業因應經濟環境的改變、國民所得提升，以及消費需求增加，各式零售型態應運而生，含括整體零售業、綜合零售業、百貨業、超市業、超商業、量販業、免稅店業、藥妝藥局業、電子商務業……等。又以其中最大綜合商品零售業別（百貨、超商、量販、超市）來說，這幾年隨著消費者購物習慣改變、疫情因素以及高度飽和的情勢下，業者陸續做出轉型，市場板塊也出現挪移變動。便利商店、超市從原先偏小店型，經整合集團旗下零售品牌或異業合作，相繼走向開設大店型之路；近年量販店在投資及整併下重塑產業風貌，勢必將再出現更多數量及不同規模的實體店，以多元服務增加和消費者的接觸點。除此之外，看準新興重劃區與高鐵特區未來發展動能，以超低折扣為賣點、同時結合娛樂與休閒的 Outlet，也陸續在全台各地遍地開花，將成為零售業新常態下的發展趨勢。

2
「麗寶 OUTLET MALL」擁有完善的設施與購物環境外，最大賣點就是能乘坐全台最大的 Sky Dream 天空之夢摩天輪。

3
「MITSUI OUTLET PARK」林口，以百貨、娛樂結合餐飲產生強大的集客力。

4
「7-ELEVEN」經整合集團旗下零售品牌「博客來」、「康是美」等，讓店鋪走向大店型之路。

3
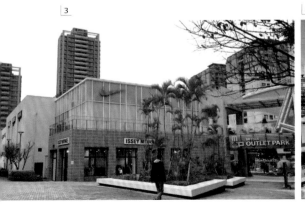

4

文＿余佩樺　資料暨圖片提供＿91APP、《i 室設圈｜漂亮家居》編輯部資料庫

"

善用數位工具，
活化通路資源
——何英圻

"

"

趨/勢/觀/察

1 消費板塊移轉，電商布局
 也要跟進。

2 以 APP 打通虛實、推動
 OMO 循環。

3 實體與虛擬並行，彌補
 彼此的弱點。

People Data

學經歷：國立清華大學工業
工程學士、國立臺灣大學
MBA，1998 年開始投入互
聯網創業，分別創辦力傳資
訊與興奇科技。2008年加
入Yahoo！擔任電子商務
事業群首任總經理，2013
年創辦91APP，專注投入
新零售領域，引領台灣零售
行業進行數位變革。

科技時代下，將 APP 科技落實應用於商業服務中，藉由數位工具活化實體通路資源，進而持續吸引消費者青睞，同時衍生出更多的商業機會。

Q1：就您的觀察，智慧型手機的出現替電商帶來怎樣的影響與板塊移動？

A：自網路興起，帶動電子商務形成，各大網購平台成為消費主流，數位浪潮的衝擊，使得消費人口開始移轉至虛擬空間，零售通路也不再只限於實體。不過，又隨智慧型手機的出現到普及，使得現代人生活愈來愈離不開它，不僅用手機的時間變多，也漸漸取代電腦的使用率。近年來從我們觀察到的數據也顯示出，透過手機購物的占比已攀升至 90％，其中更達六成是以手機 APP 來進行購物，顯示購物流量已從 PC 端移轉分散至 Mobile 端，且比例不斷地再拉高，整體消費主流的板塊移轉，清晰可見。

10

1

Q2：承上題，既然智慧型手機影響了電商與消費型態的改變，作為品牌數位轉型的服務商，您又是如何看待它在新零售所扮演的角色？

A：過往因電子商務崛起，衝擊實體，漸漸發展出O2O（即Online to Offline、Offline to Online），讓消費從線上延伸到線下，也能從線下又再導回線上，但這都只是工具面串起來而已。隨著新科技、數位應用的普及，更加速線上線下虛實融合，也就是所謂的OMO（Online Merge Offline、Offline Merge Online），這讓線上、線下之間的消費數據開始相互交會與融合，有助零售品牌掌握全景數據，全通路有效經營成長。而其中APP就是品牌虛實融合重要的橋梁，不僅消弭網路與實體之間的界線，更讓消費者可自由便利的穿梭虛實。在線下它是會員經營的利器（例如集點、優惠券、會員卡等），在線上更是讓消費者隨時想買就買，提供顧客的服務、交流也不再局限於線上或線下，而是隨時隨地都可以發生。以我們服務的一家知名女裝服飾品牌為例，藉由APP打通虛實，推動OMO循環，不僅實體、虛擬通路的業績都有成長，同時還能深入經營與會員之間的關係，讓服務不再有線上線下之分，忠實客戶對品牌更加認同。

1
91APP為國內首家新零售雲端服務商，提供品牌客戶一站式新零售解決方案，包含線上線下系統整合、電子商務與金物流串接、全通路會員經營、全景數據分析與精準行銷、社群導購、門市推薦人制度等，從門市店櫃到線上電商虛實融合（OMO）一條龍服務，協助品牌從消費端到營運端加速數位轉型。

Q3：虛實融合後，對於零售產業的銷售操作上又出現怎樣的變化？

A：傳統電商時代、純實體通路模式下，賣貨仍是主要重點，前者會比較關注平台的玩法，後者則是著重店鋪的表現，但虛實融合後銷售操作的場景也出現了交會。像美國服裝品牌「Rebecca Minkoff」，就是虛實融合後，店鋪場景也一併做到融合的很好例子。他們在店鋪設置了「魔鏡」（即智能觸控式螢幕鏡子），消費者可以遊走店面親自挑選，也以利用這個魔鏡去瀏覽商品，可作為產品庫存的查詢、後續試穿，甚至也能直接下單選購，數位科技使得零售產業的銷售空間已做了融合，讓人們看似置身實體店，但又與網路世界產生連結。除了銷售操作出現變化，服務亦是如此，除了人員提供面對面的服務外，透過數位、行動載體，也能讓這個服務延續，不僅是後續客後服務，偶爾也做新品訊息的推播，或是針對不同的會員級別做折扣、生日禮（例如點數、優惠券）的發放，加深消費的可能性。

Q4：虛實通路融合後，對於零售產業在經營布局上的助益為何？

A：實體通路業者本身就已擁有自己的絕佳優勢在，其實無論數位或是行動載具，這其實都只是一種工具，但這些工具活化既有資源，並能幫助品牌掌握自己的熟客或會員資源，消費者毋須付費下載，也不用再重新學習新的消費動作，便能更輕鬆地掌握店家訊息，並進而消費，這對於品牌在與消費者互動、溝通上是有幫助的。另外，虛實融合後也有助協助零售企業做更好、更精準的通路布局，有效降底設置實體店鋪的成本支出。

Q5：如何看待接下來新零售的發展？

A：對於實體零售品牌而言，電商要能為實體所用，是成功關鍵。網路與行動載具的普及，品牌獨立 APP 或官網等都是新零售發展上重要工具，因現今消費者的成交環境已徹底打破，任何時刻、場域都可以促成購物、進行交易，如何讓消費方式變得更融入當下趨勢相當重要。新零售時代下，實體與虛擬雙軌已走向融合，兩者一定要找出各自的優勢，以彌補彼此的弱點，才能進一步開拓市場，同時也才不會被趨勢所淘汰。

2

零售業面臨幾次重要的變革，意味著它無時無刻不在變化，才能回應市場與消費者的需求。

3

現下的購物方式已從電腦轉向行動裝置居多。

3

3

文＿蘇聖文　資料暨圖片提供＿竹工凡木設計研究室

<div style="text-align:right">

"

新零售再躍進，設計力與品牌力的對話

——邵唯晏

"

</div>

趨/勢/觀/察

1 愈來愈重視消費者的體驗，強調情境氛圍塑造。

2 零售空間走向專業細化，以差異滿足不同需求。

3 零售產業導入藝文策展，開創新的新商業形態。

People Data

學經歷：交通大學建築博士、竹工凡木設計研究室創始人，現擔任DRD設計研究院院長、台灣CSID室內設計協會副理事長、上海交大安泰經濟與管理學院及南洋文創學院特聘導師等。著有《當代建築的逆襲》、《共·享——設計師的人文思考》、《設計·未來·超智人》、《玩物尚志——從二次元到後次元》。

科技時代，零售業在生活與消費習慣的改變下大幅革新，長年參與眾多品牌設計的竹工凡木設計研究室創始人邵唯晏觀察，新零售的內涵已從線上線下的整合中進一步踏入策展型零售領域，為消費大眾與企業帶來全新的局面。

Q1：「新零售」作為當前最主要的消費型態，其發展趨勢脈絡為何？整體消費市場何以從傳統零售走向新零售？

A：經過多年的設計實踐和實戰經驗的積累，我認為零售業的發展可簡單歸納成五個階段，作為一種基礎、初階的交易行為，最早的 1.0 為「傳統零售」，這種交易及消費現象因需求而生，強調以實體的線下管道和人力服務，滿足消費者重視質量的購買需求。隨著科技的發展，頻寬的解放，人們在網路上瀏覽的時間愈來愈多，逐漸發展出 2.0 以「電子商務」為主的交易模式，主打高便利性，透過 24 小時全天候服務滿足網路世代不想出門的購物體驗。電子商務日益成熟後，人們反思購買的本質，遂產生 3.0

1
零售門店類型的演進。

1.0 2.0 3.0 4.0 5.0

傳統零售	電子商務	新零售	心零售	策展型零售
(需求)	(便利)	(社交)	(沉浸)	(內容)
線下渠道	O2O渠道	OMO渠道	多維渠道(OMO)	跨界渠道(OMO)
人力服務	線上全時服務	全時線服務	個體化服務	個體化服務

以「新零售」為名，著重社交串聯，透過線上線下的互動導入人際交流，透過活動、事件和跨界思維的植入，開創既便利、多元又增加了讓人與人高度對話連結的銷售方式。近來，零售產業又在新零售的基礎上，進一步延展出 4.0 以「AR、VR、MR」等高科技手法，搭配打開身體感知的方式，強調品牌的內在感受、沉浸體驗的「心零售」，與 5.0 主打內容取向、異領域跨界以開發潛在消費群體的「策展型零售」。總體而言，零售產業的發展順應時代趨勢與消費者習性而改變，在歷經線上與線下體系的分進與整合後，現在的新零售除了強調購買流程的優化、更重視消費者體驗，強調情境氛圍的塑造，由這些發展面向，可看出零售產業的主導權整體由銷售端轉向購買端，一個由上而下轉為由下而上的趨勢發展。

Q2：新零售趨勢的出現，如何影響消費者與品牌方，設計師能提供何種協助？

A：從傳統零售到新零售的轉向，是源自大環境的變革，間接改變了人們生活方式，而影響了消費行為和商業的脈動，面對這種商業手法及營銷趨勢的轉變，零售品牌業勢必面臨轉型壓力以因應新時代的挑戰。而這些品牌轉型的內涵便有許多設計師得以著墨、提供協助的部分，近年我帶領竹工凡木團隊發展品牌「7i 體系」，7i 內容包含品牌力體系（Mind Integration）、產品力體系（Product Integration）、視覺力體系（Visual Integration）、空間力體系（Space Integration）、智能力體系（AI Integration）、潮流力體系（Trend Integration）、營銷力體系（Behavior Integration），透過設計團隊的協力，以專業角度分析，探索不同個案在這七大層面需進行的調整與深化，經由調研和整合，達到一加一大於二之功效。經過團隊多年的經驗，甲方普遍瞭解打造品牌的重要性，但卻缺乏有效的方法和系統性的認知，導致輾轉無門四處求醫，最後亂槍打鳥，無法整合內部與外部團隊，常常造成一加一遠小於二的局面。因而透過品牌 7i 體系的思維，我們將有效提供甲方一個以設計力為切入點，架構在品牌打造的基礎上，提出一個整體的解決方案。

Q3：站在空間設計專業的角度觀察，因應新零售的推進，相關產業應如何調整自身的設計與銷售策略？

A：在邁入新零售時代，線上和線下消費開始相互影響之後，消費者對於產品體驗的需求變得更加重視，企業對於銷售也產生不同的思維，其中在線下零售部分，最明顯的改變在於門市店鋪不再只是單一的體量和形態，而是單一品牌能針對不同地域、環境、客群等迥異條件，發展出截然不同的商業空間型態，這種對於「度」的掌握和一店千面的商業邏輯，才有機會面對這多元變動的商業現況。這些線下零售店鋪，從最小型走販賣機形態與商場、車站內策展型規劃的網紅店與快閃店，到中型尺度，位於社區或大型商場內的社區店與店中店，到坊間最常見的，多半位於重要路口位置的單體街邊店，以及偏向大型尺度，具備指標性與國際性，可舉辦活動、樹立品牌高度的戰略發展店與旗艦店。小從LS，大至XL的不同尺度，將預期產生的商業行為、店鋪所在位置環境、所欲觸及的消費族群與賦予店鋪各自的意義及使命，都能透過設計專業的統整、梳理，形成完整而嚴謹的、可滿足不同環境條件與購買需求的零售空間呈現。在硬體面獲得滿足後，也可激發零售商在營銷端有更多的著力點，針對不同的門市形態舉辦相對應的講座、課程、營銷體驗活動等，進而強化總部與經銷商、產品和空間、品牌與消費者的關係。

Q4：針對新零售的下一步——即策展型零售，其內涵與操作重點為何？

A：有別於傳統零售店受限於SKU（Stock Keeping Unit，即庫存量單位）的管理設定，需要盡可能將商品上架做到最滿，策展型零售則翻轉了這樣的思維，嘗試在店鋪中釋放一部分空間，進行策展或議題式的內容輸出，這些輸出內容或許和產品本身僅有一點關聯而無直接關係，但透過這樣的設定，讓釋放出的策展區域能以其活動達到吸睛效果，讓原先對產品不感興趣或潛在的族群進入門市中，認識並接觸品牌，為空間達到引流的作用。類似的例子如知名時尚眼鏡品牌「Gentle Monster」、香港發跡的「K11」商場、位於上海、北京炙手可熱的「TX淮海」

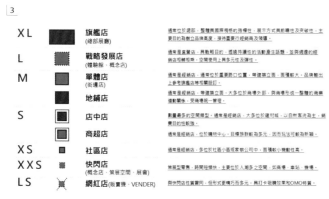

XL	▉	旗艦店 (總部展廳)
L	▨	戰略發展店 (體驗館、概念店)
M	▧	單體店 (街邊店)
	▪	地鋪店
S	▨	店中店
	▪	商超店
XS	▪	社區店
XXS	▪	快閃店 (概念店、策展空間、展會)
LS	✕	網紅店 (販賣機、VENDER)

通常位於總部，整體展現品牌規格的指標性，展示方式具前瞻性及突破性，主要目的為樹立品牌高度，操持重要行經銷商及領導。

通常是旗艦店、興動期目的、適通將導性的活動嵌生話題，並與規模的經銷商相關相襯，空間使用上具多元性及彈性。

通常是經銷店，通常位於重量要節口位置，側建築立面，面積較大，品牌輸出上參考讀體店時梳關設計。

通常是經銷店，帶建築立面，大多位於商場外部，與商場形成一整體的商業運動體儕，受商場統一管理。

數量最多的空間類型，通常是經銷店，大多位於建材城，以自然客流客為主，銷費目的性較強。

通常是經銷店，位於購物中心，目標接觸較為多元，因而玩法可較為新穎。

通常是經銷店，多位於社區小區或家裝公司中，面積較小機動性高。

策展型零售，時間短機快，主要位於人潮多之空間，如商場、車站、機場。

與快閃店性質雷同，但形式更輕巧而多元，具打卡吸睛效果和OMO特質。

和「SKP-S」等,都透過策展型零售的手段成功打造品牌高度形象,並導入全新的消費族群,
獲得成功的商業成果。簡言之,策展型零售將藝術文化帶入傳統的商業買賣行為中,藉由文化
的高度與品味,驅動高端族群前來參與其中,再由線上自媒體平台以打卡、限時動態等新興手
法快速散播,創造話題與熱度的同時,無形中也帶動了品牌與產品知名度的提升,並接觸到過
去無法觸及的消費群體,從同溫層走向破圈層,而這也是竹工凡木團隊將策展和商業空間整合
的主要目的。過程中整合了多家各領域的知名品牌,以策展型零售的思維於廣州設計周期間舉
辦「BKA 大小孩後次元潮流特展」,以展覽之名結合二次元文化、藝術創作與家居產品,建構
未來的生活方式,為品牌提供向大眾自我表述和走年輕世代的機會。

Q5:針對新零售的蓬勃發展,可否以實際操作案例簡述設計力如何介入,強化品牌實力?
A:因應新零售趨勢的推演,品牌也必然經歷一波革新。針對新零售多元的銷售空間形態,竹
工凡木們團隊也不斷在上述的思維和方法論中實踐和實驗。比如與「OEZER」門窗合作,在第
六代店的門市設計中,刻意留出 1 / 5 的區域,作為品牌與潮流藝術對話的策展藝廊,未來會
販售潮流藝術的周邊產品,並舉辦相關微形展覽,此案目前已進入完工前佈置階段,準備開幕,
過門窗與潮藝的對話,勢必影響行業間的關注。在大型的總部展廳設計,我們也開始導入新零
售的思維,在與大陸上市門窗品牌「SAYAS」合作的南京總部設計時,藉由打除展售區域的二
樓部分樓地板,以便在一樓營造一個挑空的大廳廣場,讓品牌能與藝術家合作舉辦展覽,進而
將文化藝術的人群引流進零售空間中,另外正在施工的海爾集團位於廣州的新零售體驗中心也
一樣精彩,透過整合家居產業的供應鏈,以策展的思維進行設計和運營。從中小尺度的門市到
大尺度的總部,以及期間限定的展會,都可以藉由新零售的思維導入設計,為消費者與品牌帶
來全新的契機。

文、整理＿余佩樺　資料暨圖片提供＿ Play Design Lab 玩味創研

" 創造故事情境，
促成消費決定
——
陳鼎翰
"

在現今這個資訊爆量的時代，銷售不能再只靠單向視覺吸引，而是要將重心放在多元的場景設定中，藉由創造故事情境，直接體驗品牌想傳達的故事與商品價值，進而促成消費決定。

趨/勢/觀/察

1 創造人與物件的體驗旅程，感受最直接的價值。

2 把主動權拋給消費者，一來一往互動才能雙向。

3 體驗不只橫向發展還要跨界合作，效益才會大。

People Data

學經歷：交通大學建築研究所碩士，現為玩味創研執行長、玩味旅舍 Play Design Hotel創辦人暨設計總監、IxDA Taiwan台灣互動設計協會創會理事。

Q1：您很早就以「體驗設計」為主題導入至旅館業中，希望為產業經營帶來怎樣的思維？

A：那時成立「玩味旅舍（Play Design Hotel）」（以下簡稱玩味旅舍）的契機，一方面想讓更多人看見台灣設計的內涵，另一方面我們過去很多博物館空間設計的經驗，觀察到許多場域，特別是零售空間的博物館化（museumization）的趨勢。許多零售空間的設計手法很呼應博物館策展的設計觀點（例如選品、選物、導覽解說等細節體驗的導入）。玩味旅舍從「可以住的台灣設計博物館」這樣一個理念出發，將客房作為商品直接體驗及實體販售的場域，同時也思考服務流程和細節的處理，藉由旅館與住客共創的獨特體驗，讓旅店不只是旅人短暫的住宿地，還能從設計商品面向了解台灣文化、融入在地的生活脈絡。「玩味旅舍」一共五個房間，我們嘗試從人與物件的關係出發，重新解構與重組旅

店空間。每一個房間就是個微型的主題設計展場，客人住進不同房間實際就是住進不同展場，利用入住的時間裡盡情體驗，直接使用、觸摸、互動這些台灣設計傢具、傢飾和生活用品，認識設計也直接感受它為住客的生活可能創造的美好。透過這份感受向消費者植入記憶，轉而在某一天、某一個時刻成為下單消費的隱形動力。

Q2：承上題，在體驗的過程中「玩味旅舍」很強調雙向互動，這又是為什麼？

A：雙向互動可以深化人與產品之間的關係。玩味旅舍有一項特別的服務，也就是讓旅客只要從我們團隊自行研發可自選傢具之訂房系統網站訂房，住宿房間就是你的策展空間，從眾多的設計品中選擇喜歡的燈飾、桌椅、書桌、生活用品等，盡情釋放自己的美學表現力。從選品展開認識台灣設計的第一步，同時也化身策展人角色，體驗策劃展覽的思考過程，同時打造自己的房間。另一方面，我們同時是「玩味旅舍」的設計團隊兼營運單位，為了讓空間能持續成長、兼具新意，會透過不定期更換策展主題或是和不同的產業合作，挑戰設計的更多層面，旅人也能以此了解到台灣設計的多元面貌。

1

「玩味旅舍」策劃的其中一間主題房「未來實驗室（Future Lab）」，透過各種傢具、設計呈現前衛思潮設計師作品，讓對於生活充滿想像的客人，得以接觸及選購具前衛概念的台灣設計師產品。

2

旅客透過線上訂房服務客製自己的客房，同時也扮演著策展人角色，透過自己所選的台灣設計傢具，策劃自己的房間主題。

3

Q3：您與團隊側重以「策展」、「新媒體」、「服務設計」為品牌傳遞價值主張，規劃上又該如何與空間特色引起消費者的共感？

A：策劃上我們其實很著重從空間、地域既有的特色為基礎去做思考，進而加入一些新的觀點或新的定義，它就會很有張力。例如我們在替國立臺灣文學館策劃《臺灣動物文學特展》時，將古蹟既有拱門轉化為某種展示櫥窗，結合大型紙雕裝置藝術，詮釋時代演變下人與動物的共生群像。為新北市立黃金博物館策劃《透視礦山》常設展時，我們擷取舊有的老窗框元素融入陳列展示中，同也運用 VR 體驗深入坑道、沉浸式互動投影等不同新媒體手法，用更多面向的角度詮釋和傳遞礦山的文化與知識，讓造訪這個空間的人，在不同接觸點（ touchpoints ）藉由不同形式包含新媒體的互動，來堆疊出整體的參觀經驗。這樣的邏輯其實是很服務設計的，但從策展的角度，這些接觸點就是我們為民眾策畫的體驗（ curated experiences ）。

Q4：體驗至上的時代，該如何強化消費者感受，創造更多鐵粉？

A：現今的我們處於資訊爆炸的時代，大規模行銷只會讓消費者無感與困擾，要吸引和保持顧客的注意力，除了創造差異化，橫向跨領域整合出「多重體驗」，可能是一個機會。之前我們協助葡萄酒品牌「尼索斯莊園」籌劃體驗活動，活動中規劃了四組場域體驗模組，包含《酒香醉畫》、《手作輕酒食》、《闔家同樂品酒樂》、《選味，茶酒同行》，不同故事線裡，混入其他品牌的共同合作，不只消費者能重新開啟對品酒的樂趣、創造更多品味體驗，異業品牌的合作亦能跨向不同領域、觸及新的客群，帶動品牌既有商品的銷售。另一個案例是我們曾替「番茄溫泉旅店」策劃的周邊商品，品牌希望能提供不受時空限制的體驗，將旅店的美學與溫暖延續日常生活中。當然在思考的過程中，我們也希望因接觸而喜歡產品的人，

周邊商品,而非劣質的貼牌商品,推出番茄絲巾和番茄擴香,讓人們在實際的體驗中直接跟情緒產生連結,並帶入品牌的意象於其中。

Q5:從設計者角度,未來在串聯線上線下的體驗還可朝哪方面延伸?
A:以我最近正在進行的一項設計輔導案來舉例說明。「日星鑄字行」是台灣僅存唯一還有在生產鉛字的鑄字行,他們志在保留及推廣傳統鑄字文化,而非鉛字零售,因此導覽解說特別重要。這也是我先前提到的場域博物館化,進去的民眾實際上許多是參訪和觀光體驗目的。但仰賴導覽員的無償解說其實人力成本非常高,為了紓解此現象,並提供消費者更好的解說服務,我們提出加入數位「自導式服務」的計畫,讓民眾用自己的行動載具在現場聽取預錄好的導覽解說,它既能配合印刷程序(鑄字、檢字、排版、印刷)自導解說,導覽內容精準,亦跨越了地域、時間的隔閡;此外它回歸民眾自己的行動裝置上還能串聯線上、線下的銷售服務,無論在何時何地都可以透過行動裝置「回訪」或下單。當然現在這個計畫才剛起了個頭,我們期盼未來這樣的營運模型可以應用在不同的非博物館場域,也有機會讓這個服務聚集更多單點的能量,改變區城的商業銷售面貌,讓來訪光顧的人有更豐富和深度的消費體驗。

3
替葡萄酒品牌「尼索斯莊園」策劃一場跨界體驗實驗室的活動,規劃了四組場域體驗模組,開啟消費者對品酒的樂趣和新的品味體驗。

4
番茄絲巾是將畫作《窩在軟綿綿的番茄裡冒粉紅泡泡》、《青青的美好》轉印在絲巾上後製成,絲巾可成為披肩、頭飾,藉由使用體會旅店的溫暖美好。

5
番茄擴香將旅店的番茄標誌做 3D 化建模及 3D 列印後,再以矽膠翻模、樂土灰泥灌製成擴香石,最後加入粉紅色色漿,讓意象更深刻。

4

5

文__楊宜倩　資料暨圖片提供__直學設計 Ontology Studio

建構完整體驗，
傳遞服務與品牌價值
——鄭家皓

"

"

People Data

學經歷：東海大學建築系
畢業、卡內基美隆大學娛
樂科技碩士、紐約大學互
動通訊碩士，為直學設計
Ontology Studio創辦
人。現階段致力於推動台灣
設計產業整合與發展，創立
「直學院」網路教育平台。
著有《設計餐廳創業學》、
《設計咖啡館開店學》（合
著）、《餐飲美學》（合
著）、《餐飲開店。體驗設
計學》等書。

趨/勢/觀/察

1 運用人工智慧，串接線
　上線下服務。

2 空間要讓人驚豔、留下
　記憶並推薦。

3 從數據回饋到體驗設計
　的持續進化。

分享、交換、租用等消費型態有別於過去「擁有」的概念，新零售、訂閱經濟等改變既往商業模式，實體空間作為消費者五感體驗的場域，體驗設計成為商品或服務的重要核心，從營運模式開始、乃至顧客旅程的每個環節都須注入並思考。

Q1：新零售出現，對商業空間設計有何影響？
A：這個問題要先回到「新零售」的概念，相對於過去零售是生產產品為導向，透過大量實體店進行交易；新零售則以顧客為核心，企業或品牌藉由網路取得顧客使用行為等大數據，運用人工智慧等科技，深度串接線上服務、線下體驗及現代物流，對商品的生產、流通與銷售過程進行升級改造。簡單來說，新零售是以大數據驅動，透過新科技應用與用戶體驗的升級，改變零售業的形態。商空設計位在新零售的「線下體驗」的重要位置上，因此理解商業營運而介入的體驗設計，是這個時代設計商業空間時必

定要思考的關鍵。幾年前電商大爆發，實體商店將式微甚至消失的言論時有所聞，不過才沒幾年，電商龍頭反而紛紛舉辦實體活動、成立快閃店甚至是開設大型體驗店，讓人趨之若鶩，沒到現場拍照上傳社群媒體仿彿就落伍了。人活在真實世界之中，數位科技帶來的便利並無法取代五感體驗與真實交流，但需要「親臨現場」的商業空間，肯定要讓造訪者驚豔、留下記憶、願意在自己的虛實社群中推薦，絕非只是做出一個好看、有設計感的場景供打卡而已。

　　這幾年在從事餐飲旅宿品牌的設計及轉型改造案時，深刻感受到台灣消費者行為的改變，從過去重視商品本身的價值、過分在意性價比（price-performance ratio），到逐漸開始重視品牌的誠信及價值，關心使用體驗。這與現今普世價值的轉變有關，在工業革命後興起的大量生產、大量消費文化之下，地球資源日漸匱乏，氣候變遷帶來的影響，開始影響世界的各個面向，對於好生活的定義，漸從奢侈消費偏移至永續循環，工藝、長效、環保、健康受到重視，重質不重量，傾向體驗而非擁有。以上所提及的，都需回歸品牌或企業的核心價值，透過設計整合傳遞給消費者，並普及至大眾生活中，所有的設計產出，都是另一個流程的輸入，才能讓商業活動及顧客消費行為成為正向迴圈的循環。

1

KAVALAN WHISKY BAR 噶瑪蘭威士忌酒吧，在空間及材料選用注入酒廠及宜蘭山脈意象，連結品牌傳達在地精神，塑造具品牌記憶點的品飲體驗。

Climax
高潮

Rising action
劇情鋪陳

Falling action
故事收尾

Exposition
角色說明

Resolution
結局

2

Q2：餐飲旅宿設計，如何串接線上服務與線下的體驗？

A：體驗感受的一致性，是現在消費者對品牌最關注的重點，以旅館為例，在順暢的訂房、付款流程後，到了現場才發現，明明是青旅卻沒考慮到背包旅客的需求，公共空間不足，沒有適當的儲物空間，可以預期最後會在網站上會得到幾顆星及何種評價。在現今消息傳遍全球不用 24 小時的情況下，品牌的一舉一動都能被快速傳播，正面的會帶來瞬間爆量、爆紅，負面的則具有長期毀滅性，即使過了三年還是有人能肉搜出來。餐飲體驗的核心雖然是料理，但因同時有聚會、情感交流的特性，因此空間仍在其中佔有一席之地。旅宿體驗更是與空間息息相關，如何設計人與人相處的空間或機會，不同類型的旅宿，如訴求隱私性的溫泉會館與針對商務差旅的商務飯店，需要不同的體驗設計。借用電影理論，來說明顧客旅程的設計，如何將實體與數位體驗串接起來。想像一下餐廳或旅館就是一個表演場所，如同電影理論裡常見的劇情分析圖（Plot diagram），將故事劇情分為角色說明（Exposition）、劇情鋪陳（Rising action）、高潮（Climax）、故事收尾（Falling action）與結局（Resolution）五個階段，與中文作文起、承、轉、合的敘述技巧類似，從線上訂位訂房、網站設計開始，到整體視覺形象乃至空間、氛圍、服務等，最後（結局）希望引導消費者做出什麼推薦或分享行為，餐飲旅宿等商業空間也能參考這樣的邏輯進行設計。

Q3：實體店的設計，未來可能的發展？

A：電子商務、行動支付、即時物流持續進化發展，買東西不一定要到店裡挑選，店的形式也會打破既往固定於一處的想像，可能是遊牧的、快閃的、期間限定的，或是以市集、活動方式呈現，一切端看品牌企業或提供設計服務者的「企畫力」，從營運設計開始，實體店擁有無限可能，空間的運用也將更加彈性自由，以往一個空間針對一項需求設計，現在的 co-working space，可能是辦公室、會議中心、咖啡館、活動場地，洗衣服也可以來杯咖啡認識新朋友，以往商業空間單一功能被新形態共享空間重新定義。非固定式、巡迴的快閃店，設計必然朝向模組、易移動、快速組裝、減少耗能的循環設計；零售店也從以往多開分店，轉變為超大體驗店和超小外帶店搭配線上購物、服務；從數據回饋到體驗設計的持續進化，是新零售浪潮下設計實體店的重要關鍵。

2
此為電影理論裡常見的劇情分析圖（Plot diagram）。

3
星巴克臻選上海烘焙工房，在店內空間創造完整的咖啡旅程體驗，讓顧客在每個精心設計的接觸點得到驚喜體驗，形成記憶點進而成為品牌的推廣者。

3

3

從傳統零售到新零售所出現的改變中，進一步歸納出沉浸行銷、強化體驗、創造需求、數位圈粉、延伸經營等 5 種行銷策略，同時對應衣著服飾、流行配件、珠寶配件、美妝保養、料理道具、百貨銷售、公仔玩具、戶外用品、3C 產品、傢具傢飾、燈光設備、藝術文化等 12 大零售產業，進一步分析國內外 20 家品牌從設計到銷售的創新視角。

5 種行銷策略 ╳ 12 大零售產業

一探銷售空間的全新視角！

埋入巨大沙丘，塑造獨一無二的探店體驗

SND Concept Store Shenzhen

文＿Aria　空間設計暨圖片資料提供＿万社設計 Various Associates　攝影＿SFAP

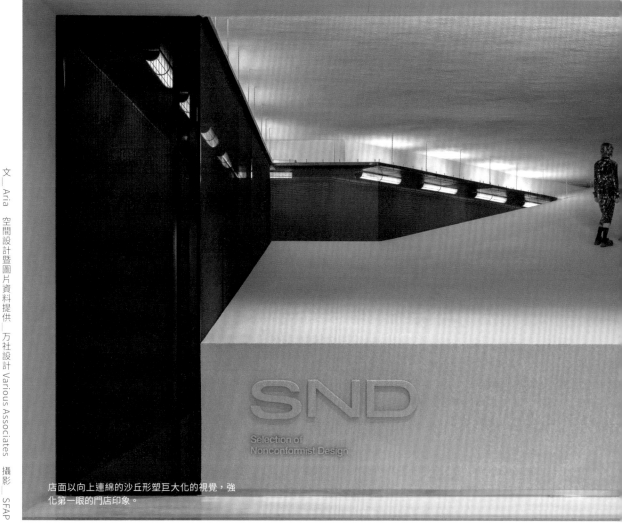

店面以向上連綿的沙丘形塑巨大化的視覺，強化第一眼的門店印象。

SND 選品店於 2013 年成立，2019 年在重慶設置第一間品牌概念店，以建築美學的維度為品牌賦能轉型，在高端選品市場與年輕消費族群奠定能見度。延續重慶店的成功，SND 陸續在上海、廣州展店，這間 2022 年於深圳開設最新的品牌概念店，貫徹一貫的建築美學，融入「沙丘」暗喻重慶山城意象，巨大的空間結構塑造獨特新穎的門店體驗。

零售空間設計核心

1	2	3
融合電影《沙丘》概念，呼應發源地重慶，強化品牌印象。	巨大建築塊體賦予空間敘事力，滿足顧客嘗鮮打卡體驗。	運用鐵甲展示架誘發顧客好奇心，無形引導行走動線。

　　SND 選品店自 2019 年開設首間品牌概念店以來，以充滿建築美學的門店設計拉高質感，將品牌轉型升級，同時將服飾視為藝術品展示的新穎概念，逛店就像逛展的精神，不僅成為品牌文化的基礎，也滿足 20 ～ 45 歲消 者的高質感購物體驗。

　　為了拓展客群，2022 年開幕的深圳概念店率先嘗試跨足男裝市場，比起以往其他概念店，深圳概念店的面積更大，擁有約 151 坪大的充裕空間，能展示更多男女服飾。然而在過於通透的格局下，要如何創造讓人一探究竟的空間，成功誘發顧客入店探索，即成為本次設計的重點。

無柱體支撐的巨大結構，讓空間更純粹

　　考量到延續一致的建築美學，從首間概念店就負責操刀的万社設計 Various Associates 設計總監林倩怡提到，「深圳概念店作為第一家店的升級版，貫徹中性的品牌調性，融入品牌發源

地——重慶山城印象，而電影《沙丘》的荒無感正好與山城形象不謀而合。」因此「沙丘」便成為設計核心，利用空間既有的高度，在入口處創造巨大沙丘意象，向上連綿延展的山線呈現深邃迷離的大尺度空間，為過往行人留下衝擊感十足的視覺，藉此加深人們對品牌美學與價值的認同，也能成為打卡拍照的景點，擴散品牌知名度，未來更能作為活動展示的主視覺空間。

入口通道則重現進入礦坑的狹窄感受，也巧妙引發行人想進入窺探的心理。往內走入，即能看到架高地板劃分高低兩處的陳列區，位於低處的沙丘空間透過斜向天花拉高視覺，也多了層次感。林倩怡指出，「這裡運用特殊建築技法造出斜跨度有 21 米長的天花，沒有用上任何一根柱體支撐，力求空間的乾淨俐落，才能讓沙丘的巨大化更為純粹。」同時善用各種高度安排衣物陳列與更衣間，最低處僅有 1.8 米，特意設置鞋子展示平台，略微彎腰就能進入，正巧對應人們挑選鞋子需要低頭彎腰的行動，形塑充滿趣味的購物體驗。

順著階梯向上，則能看到開闊明亮的展示區，中央安排巨大島台，呈現充滿力量感的幾何量體，不僅能在檯面展示衣物與飾品，也兼具結帳與打包櫃檯的功能。對應沙丘的遠古意象，以鐵甲護欄為靈感的陳列道具散落其中，再搭配雙向展示的設計，引導顧客來回遊走，形成環形動線，強化購買的可能性。更重要的是，每一塊鐵甲都能任意拆卸，不僅方便未來調度展示，也能將空間淨空，改造成品牌推廣的活動區域。

店鋪設計
核心

氛圍營造

模擬巨大化沙丘，強化品牌印象

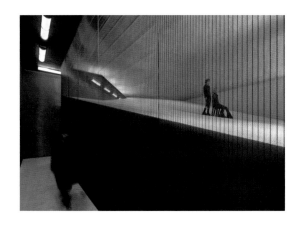

有別於通透櫥窗的店面設計，運用巨大沙丘給人強烈的視覺印象，貫徹商品展示結合建築美學的品牌精神，表面則採用淡米色的品牌標準色，巧妙連結品牌印象。而入口採用鐵件鋪陳，全黑色系模擬礦坑過道，強化氛圍情境。進到沙丘內部，在挑選走逛的同時，也能親身感受遼闊挑高的空間，提供充滿趣味的購物體驗。

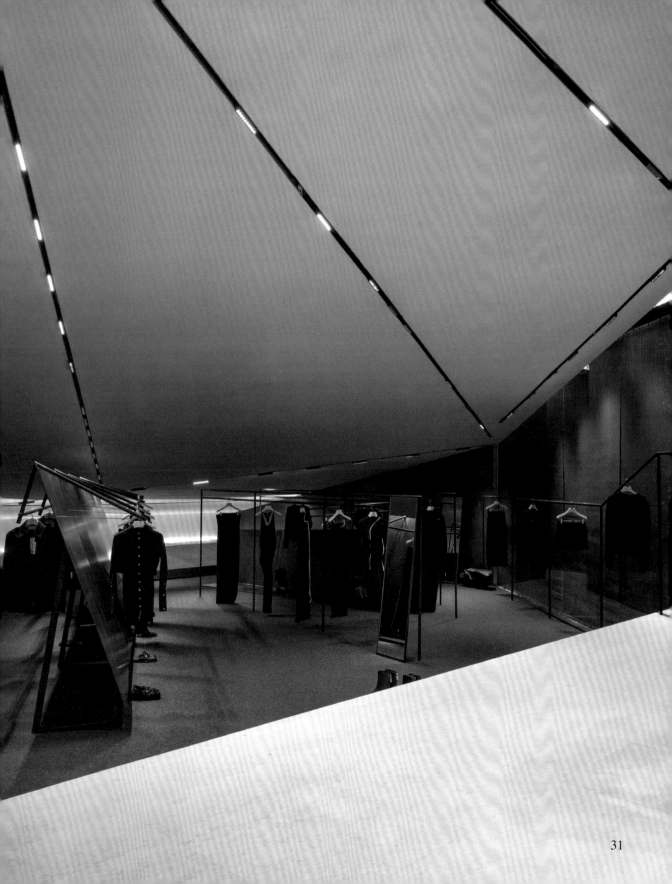

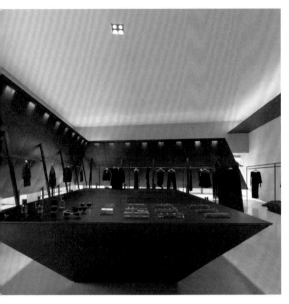

融入鐵甲概念，統一展示風格

為了符合沙丘的遠古意象，融入鐵甲護欄的概念，採用原始鐵件安排陳列道具，刻意拉斜的造型巧妙留出衣物吊掛的空間，大面積鐵片則成為襯底，能有效襯托衣物。同時善用空間盡頭的架高地板與階梯展示鞋類配件，物盡其用的設計處處能發現展示巧思。而中央則安排島台，飾品、香水都能在檯面展示，而巨大化的設計成為空間矚目焦點，有助吸引顧客走逛挑選。

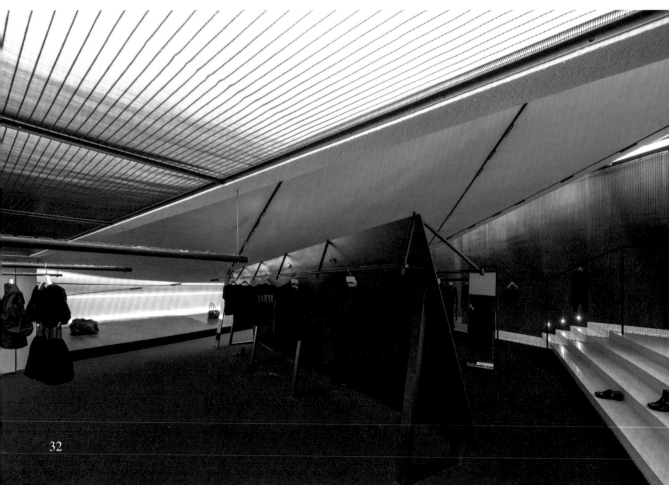

動線設計

雙面展示架，自然引導回字動線

順應沙丘斜面天花的設計，架高地面劃分高低空間，順勢將動線一分為二，巧妙分散人流。同時在空間中央安排數列的展示架，不僅能雙面吊掛衣物，擴大展示數量，而大面積的鐵片又能適當阻隔視線，激發人們到對側觀看的好奇心，自然形成回字動線，延長停留時間，有助提升消費慾望。

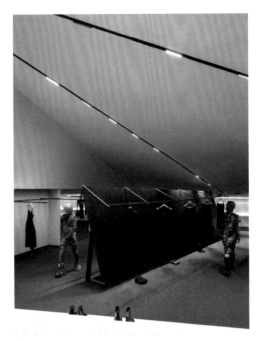

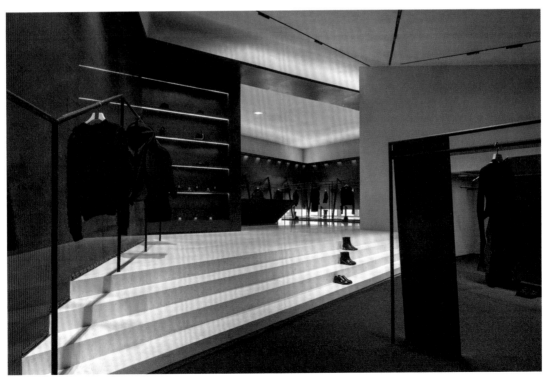

燈光設計

順應展示架安排局部光源，柔化視覺

考量到展示陳列的需求，整體空間嵌入磁吸燈與射燈，能自由調轉光源方向，以適應未來各種展售活動的需求。同時為了能突顯衣物特色，鐵甲展示架上方安排光源局部打亮，並順應鐵桿安排線燈，透過漫反射光提供均勻且柔和的亮度，柔化空間視覺。至於更衣間則簡單安排碩大的圓形頂燈，在全黑的空間中形塑未來感十足的氛圍。

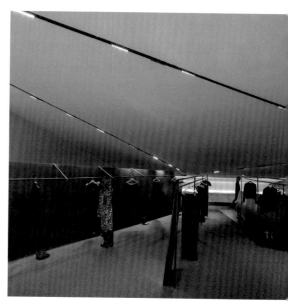

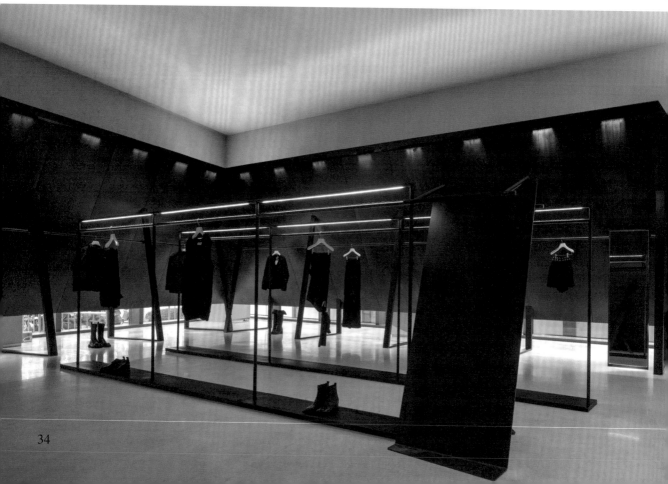

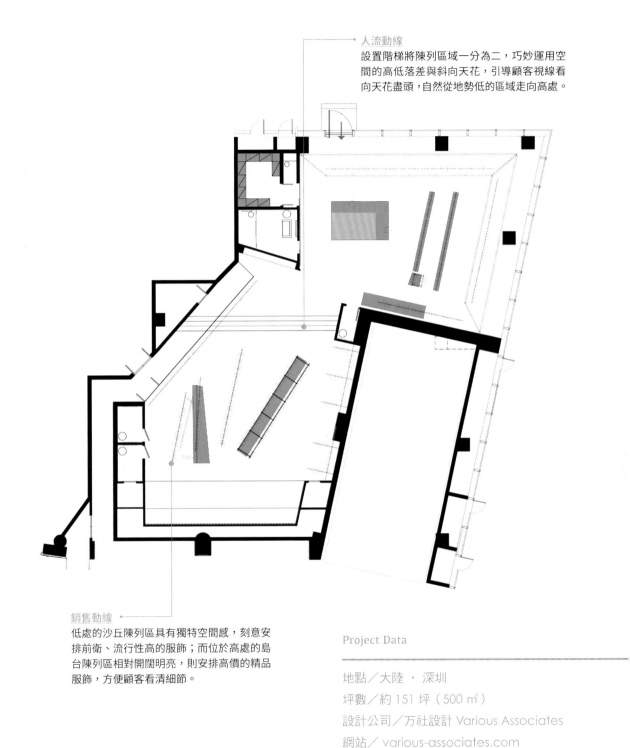

人流動線
設置階梯將陳列區域一分為二，巧妙運用空間的高低落差與斜向天花，引導顧客視線看向天花盡頭，自然從地勢低的區域走向高處。

銷售動線
低處的沙丘陳列區具有獨特空間感，刻意安排前衛、流行性高的服飾；而位於高處的島台陳列區相對開闊明亮，則安排高價的精品服飾，方便顧客看清細節。

Project Data

地點／大陸 · 深圳
坪數／約 151 坪（500 ㎡）
設計公司／万社設計 Various Associates
網站／ various-associates.com

百年老宅變身潮牌鞋店
T-HOUSE New Balance

文＿ Acme　空間設計暨圖片資料提供＿ Jo Nagasaka / Schemata Architects + ondesign Partners　攝影＿ Kenta Hasegawa

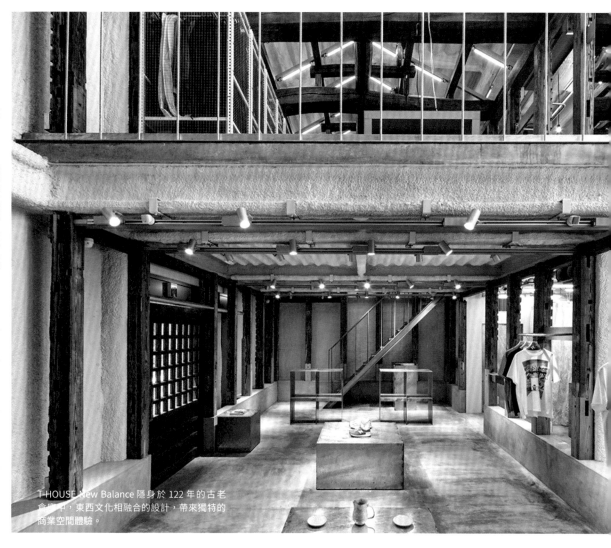

T-HOUSE New Balance 隱身於 122 年的古老
合屋中，東西文化相融合的設計，帶來獨特的
商業空間體驗。

零售空間設計核心		
①	②	③
東西文化交融重現在地特色。	善用技術，重塑材料新價值。	展架融入建築中，別有韻味。

源於美國百年運動鞋品牌 New Balance，近幾年按著自己的策略再掀市場風雨。不只商品、就連店鋪設計也讓人驚艷，像這間位於東京日本橋濱町的概念店「T-HOUSE New Balance」（以下簡稱 T-HOUSE），隱身於 122 年的古老倉庫中，由日本知名設計師長坂常（Jo Nagasaka）及其團隊 Schemata Architects 操刀，融入日本特有的茶室精神，創造獨特的商業空間體驗。

New Balance 是個源於西方的運動品牌，而 T-HOUSE 所在位置具有「武士的城鎮」稱號，同時帶有料亭文化的日本「橋濱町」巷弄當中，東方遇上西方，如何整合彼此讓舊建築傳遞出在地性、品牌力，甚至吸引客群目光，是品牌方所關注的。

在舊有空間中注入新活力

日本茶道為日本最經典的文化之一，因此在空間設計提案上，New Balance 一方面希望能以日本茶室好客文化作為基礎之餘，同時還想將位於日本川越市一座 120 年以上的傳統木結構重新帶入 T-HOUSE 門市中。原因在於這種被稱為「蔵」（Kura）的倉庫木結構，過去只會用來保存貴重的物品，與存放穀物的「倉」和放置兵器的「庫」作用大不相同，因此期待藉由重組再現方式，隱喻店內所販售之商品也如此珍貴。

擅於操刀商業空間的長坂常對於這樣的做法有些猶疑，他認為這樣的做法就像是要平常不穿傳統和服的人硬是穿上，既不舒服也不協調。於是他試圖從舊建築裡找出新方向，轉而將 MDF 中密度纖維板與鐵板加在框架上，以新舊交融方式重新詮釋於複層店鋪中，既可讓人看見歷史痕跡，也能見到材料經轉譯後所帶來的新價值，某一部分也和這幾年 New Balance 試圖以創新手法翻轉復刻、延續精髓，讓經典系列始終不退流行。

雖然 New Balance 的主要產品是鞋子、運動服飾，但在這間概念店品牌試圖跳脫單純銷售店鋪思維，而是讓它成為 Lifestyle 產品的創新工作室、Showroom、藝術空間，傳遞日本的生活方式的同時，也能帶給消費大眾最具創新理念的產品；除此之外也期盼透過消費與顧客進行交流，利用銷售上的反饋作為日後新品研發的依據。因此可以看到一樓除了展示各式商品之外，也與在地陶藝家高田志保、靜岡有機手工茶品牌 NAKAMURA TEA LIFE STORE 合作，讓每位踏進店裡的顧客，除了選購限定、流行運動商品之餘，亦能從不同面向感受日本文化。至於二樓為孕育下一雙 New Balance 鞋款的辦公室，作為夥伴討論、研發的核心基地。

店鋪設計
核心

氛圍營造

東西文化交織新火花

T-HOUSE 建築外立面是一棟極簡設計的純白色獨棟建築，立面僅有簡單木門，可說是十分低調又搶眼的存在。內部空間以茶室作為發想，其字首「T」除了代表 Tokyo 之外，還有茶（Tea）的含意；再者設計上也想再現傳統「蔵」（Kura）的倉庫木結構，將原本拆卸下來的結構以新舊交融方式新的詮釋，延續歷史也看見新意。

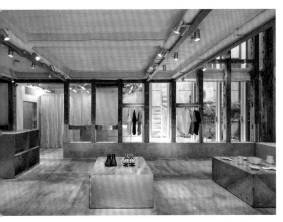

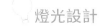燈光設計

投射光源點亮產品、引導注目

由於空間裡的結構線條已很鮮明,設計者為了讓消費者目光能清楚落於商品上,採用投射燈作為室內光源的補強,既可以對主題商品做投光照明,突顯產品本身,同時也兼具誘導消費者注目的功能。

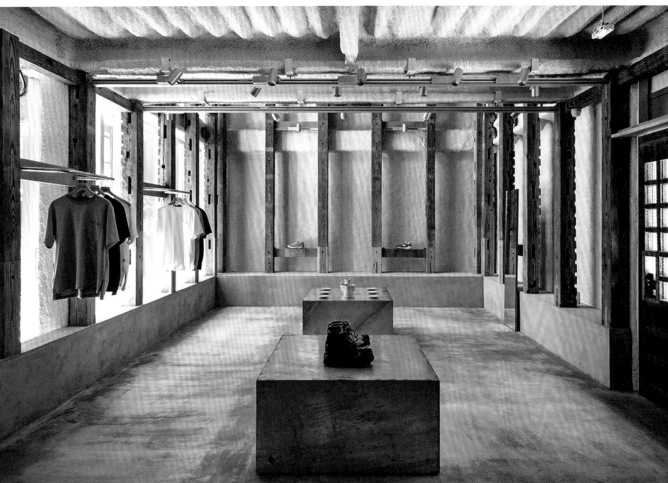

新舊結合構成獨有的展架

設計師團隊在修復結構的過程中，嘗試讓結構的新舊技術融合，相異的材料經過重新運用後，建構出獨有的展示架，它不只讓展示區域真正到融入到了老建築之中，整體還充滿了現代而又歷史悠久的韻味。

多元經營

與其他品牌共同販售，帶動效益

T-HOUSE New Balance 店鋪裡不單只有販售自家品牌的產品，為了讓銷售效益可以更擴大，同時也能讓來訪的消費者能從不同的面向感受日本文化，嘗試與其他在地品牌進行合作，販售了陶藝家高田志保的器皿、靜岡有機手工茶品牌 NAKAMURA TEA LIFE STORE 的茶包等，不只打開經營的更多可能，也進而帶動了交易量。

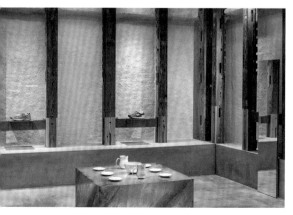

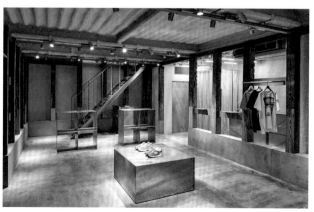

銷售動線
商品的展售不只中間展示台，另分
布於四周牆面，形成一目了然的陳
列，利於顧客自在地選購。

1F

人流動線
將銷售設定於一樓，二樓則為辦公
室、會議區利，於人流管控也能把
銷售、內部作業切得更清楚

2F

Project Data

地點／日本 · 東京
坪數／ 1F：約 22 坪（71.54 m²）、2F：約 16 坪（51.54m²）
設計公司／ Jo Nagasaka / Schemata Architects + ondesign Partners
網站／ schemata.jp

緊扣特立獨行品牌基因，形塑空間變幻與再造
KVK 城市概念店

文、整理｜陳頠如　空間設計暨圖片資料提供｜ATMOSPHERE Architects 氣象建築　攝影｜形在空間攝影 Here Space 賀川

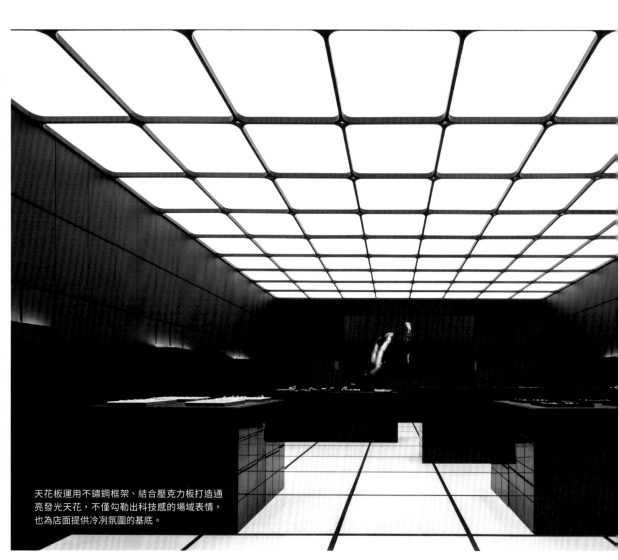

天花板運用不鏽鋼框架、結合壓克力板打造通亮發光天花，不僅勾勒出科技感的場域表情，也為店面提供冷冽氛圍的基底。

零售空間設計核心

1	2	3
冷冽黑白色調緊扣特立獨行的品牌基因。	展台運用易於重新組合的模組化設計。	以核心靈感創作裝置,模糊藝術與零售界線。

成立於 2019 年的「KILL VIA KINDNESS(溫柔殺戮)」(簡稱 KVK),是透過自由佩戴、探索多重穿戴性的首飾品牌。品牌以「重組的藝術哲學」為概念,以有態度、敢表達、不輕易妥協,生於 1995 ~ 2000 年的 Z 世代為主要客群。「KVK 城市概念店」座落於大陸四川成都,在 ATMOSPHERE Architects 氣象建築團隊的操刀下,藉由冷冽色調搭配燈光展現強烈視覺張力,打造出投射品牌形象的概念店。

近年的商業環境在疫情的催化之下,面臨前所未有的挑戰,對此,零售品牌需要順應情勢調整策略,才能從同類或跨界產品中突破重圍。KVK 城市概念店作為 KVK 在大陸四川的第一間線下店,從線上通路轉戰實體空間經營,勢必得經由空間氛圍的營造,將品牌核心概念強而有力地輸出。

時間拉回到設計前期,KVK 主理人向氣象建築團隊闡述品牌核心價值,透過藝術「首飾化」,將女性的纖細與銳利轉化為具有穿透力的視覺語言。充分了解品牌屬性與基因後,氣象建築創始人暨主持設計師郁又滔(Tommy)與團隊,希望藉由具衝擊性的感官體驗,讓顧客進入店面時產生未來式遊獵的想像,進而體會品牌深層價值。

科幻門面引人遐想，以模組化扣合品牌

　　實體店面的主要訴求在於品牌輸出與宣傳，談及許多品牌選擇在店面加入策展概念，Tommy 認為，「店鋪融入主題式設計、策展或藝術裝置⋯⋯等形式，須有邏輯上的必要性。若置入恰當，肯定能成為空間與品牌的點睛之筆，但空間的整體一致性，仍是設計的基礎。」KVK 城市概念店位於成都市中心的核心商圈，門口正對人流巨大的市區主幹道，氣象建築團隊利用區位優勢，結合 KVK 特立獨行的品牌基因，設計冷峻又充滿科幻感的門面，引人入室。

　　KVK 的首飾概念中存在關於衝突、意識覺醒、侵略性元素。因此，空間設計中選擇了明暗、深淺、質感不一的材質、配色，透過鏡面的延伸，來表達品牌中「衝撞」的意識形態和美感。外立面選用特殊工藝鋁板材質串聯燈光與結構，店面左右櫥窗以近似蜘蛛手臂的裝置藝術，藉此呼應「蛛序」作為 KVK 首款面世作品，並帶出品牌創建初衷。中心展台以可靈活移動、拼接的模組矩陣組成，並輔以不同曲面展台設計加以呈現。從門面設計到室內空間，氣象建築團隊在滿足零售店面功能性的同時，也將模組化的設計思維貫徹始終。

店鋪設計
核心

氛圍營造

神秘暗黑場景，激發消費者好奇心

外立面選擇特殊工藝鋁板材質，是氣象建築團隊反覆探討後的想法，同時配合材料、燈光和結構，多次溝通、實驗後得以完成，進而創造出未來式遊獵的想像。門面兩側利用狀似蜘蛛觸角連互於櫥窗之間，具象化蜘蛛形象對產品、品牌設計的啟發，讓人產生一探究竟的好奇心。

二 動線設計

模組展台賦予多元動線，
結帳區創造視線引導

從店面外觀開始引導人群進入 KVK 城市概念店，藉由可靈活移動、拼接的模組化展台，賦予空間排列多重動線的可能性。此外，以黑白配色為主的空間，需要一個作為宣傳品牌的廣告區域，而在結帳區後方設置大型螢幕，背景在不斷轉換的畫面下顯得明亮搶眼，提供視線引導。

結合抽屜開關，
增加配戴首飾的趣味性

純黑牆面的產品展示系統，以 3×3 自由
拉伸式發光模組為群組，利用抽拉的形
式，結合燈光，兼具產品展示和局部照
明的作用。當抽屜拉出，燈光隨即亮起，
不但滿足展示功能，還添增配戴商品的
趣味性。

展示陳列

模組化概念貫穿空間，
便於變化展示場景

「重組的藝術哲學」作為品牌核心理
念，氣象建築團隊透過設計語言加以拆
解與傳達，經由易於重新組合、靈活搭
配的模組展台，可輕易變換商品陳列場
景，展現未來式遊獵的想像。模組化概
念體現在天地壁統一的陣列分割，也透
過商品展示滿足買賣的需求。

人流動線
設計團隊延伸靈活、解構的展台設計達到引導動線的
目的，與傳統店鋪的動線設計有所區別，增添人們體
驗的趣味性。

ENTRANCE

銷售動線
擺放珠寶的抽屜特別結合燈光，當拉開
燈光即會亮起，滿足展示功能也添增配
戴商品的樂趣。

Project Data

座落地點／大陸 · 成都

坪數／約 54.45 坪（180m²）

設計公司／氣象建築 ATMOSPHERE Architects

連結島上度假特色，把游泳池變成珠寶店
GAVELLO nel blu

文、整理—余佩樺　空間設計暨圖片資料提供—SAINT OF ATHENS、Elizabetta Gavello　攝影—Gavriil Papadiotis

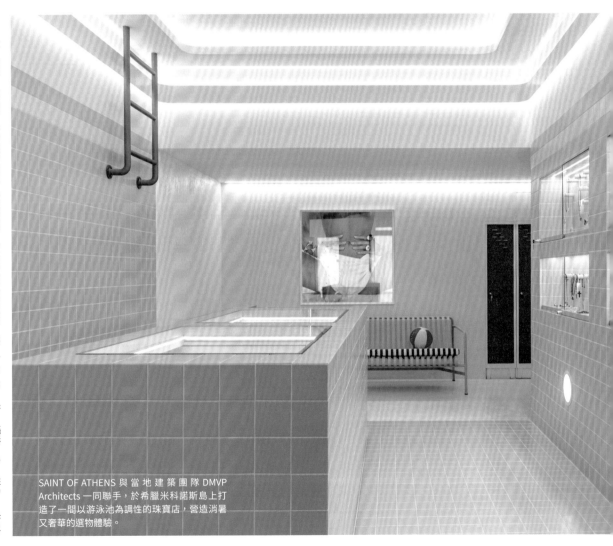

SAINT OF ATHENS 與 當 地 建 築 團 隊 DMVP Architects 一同聯手，於希臘米科諾斯島上打造了一間以游泳池為調性的珠寶店，營造消暑又奢華的選物體驗。

1	2	3
導入泳池概念讓選購珠寶有趣又親民。	游泳週邊配件把氛圍情境烘托到最高點。	陳列變活潑，消弭珠寶與顧客的距離感。

對多數人而言，提及珠寶店多半停留在頂級、奢華等印象，但這間位於希臘米科諾斯島上的「GAVELLO nel blu」珠寶店，顛覆過往，設計連結島上度假特色，把游泳池變成珠寶店，讓顧客走進沁涼的環境裡，重新體驗選購珠寶的樂趣。

　　品牌在發展的過程中多會以進軍國際市場為目標，提升品牌本身的續航力，也創造更多的發展性。源於義大利的珠寶品牌 GAVELLO，為提高市場能見度以及形象，決定於希臘愛琴海上的米科諾斯島展開市場布局。負責店鋪規劃的在地室內設計團隊 SAINT OF ATHENS 除了想以非傳統的方式呈現 GAVELLO 珠寶的色彩與華麗外，他們也深知當一個品牌走向全球化，行銷溝通須在地化。實體店鋪座落地的旅遊產業相當發達，SAINT OF ATHENS 從代表地方精神的「海邊游泳」、「度假」提取靈感，以「60 年代的豪華游泳池」概念來形塑珠寶店，讓消費者走進珠寶店就像進入清涼又消暑的游泳池裡，感受那沁涼又奢華的消費體驗。

打破過往以陳列珠寶的傳統

　　為了把游泳池概念植入到空間裡，SAINT OFATHENS 以原本空間結構作為基底，運用水藍色的小方磚逐一圍塑出矩形的泳池造型，水道化身為店鋪走道，臺階則成為了各式珠寶的展示檯

面，讓逛珠寶店就像游泳一般，輕鬆又自在。為加強消費者對空間的臨場感，牆面一隅架設了一座連結到天花板上的階梯，水道中的圓形牆燈亦活靈活現地納入其中，促使游泳池場景更為逼真；除此之外，其他融入的元素也都與泳池緊密結合，像是紅白相間的沙灘排球、醒目的紅色更衣櫃門、紅白條紋相間 的沙灘椅，以及穿衣鏡等，讓人有置身泳池的錯覺。珠寶不該只是高冷的存在，為了拉近與消費者之間 的距離，在陳列上顛覆過往展示的既定印象，可以看到在 GAVELLO nel blu 店裡，無論是置於展示檯面、還是吊掛於展示牆上，都採取一種不規則分布的方式呈現，消費者能夠以最直接的方式觀看到每一件珠寶設計的美麗與特色，讓這類型的消費少了拘謹，更多的是輕鬆與隨興。

店鋪設計核心

— 動線設計

游泳池水道形成無礙的選逛路線

店鋪空間裡運用藍色小方磚界定出游泳池區域，泳池中間設立了展示檯，周圍延展出來的水道成為行走路徑，有別於單向式走道，回字形式讓消費者可以自在地選逛，遇到有興趣的款式，請服務員取出後可直接在展示檯面上做試戴，甚至是細細品味。

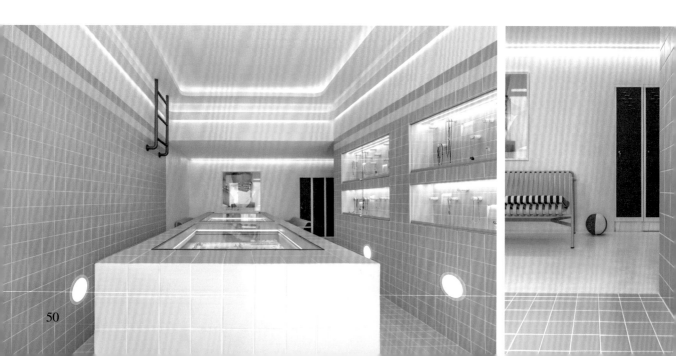

氛圍營造

視覺消暑，讓買珠寶也能自帶清涼

SAINT OF ATHENS 清楚知道光倚靠一個泳池意象，那體驗感受一定很薄弱，因此在其他區域的設計元素也都與泳池緊密結合，不僅放了沙灘排球、沙灘椅等，連空間一隅都特別做了更衣櫃門片，讓造訪者不只有滿滿的沉浸體驗，還能感到沁涼消暑。

展示陳列

隨興而不失優雅的陳列美學

過去的珠寶展示大多是一件件被收在展示櫃或櫥窗中，為了消弭了珠寶的距離感，SAINT OF ATHENS 以壁龕式的牆面設計形成珠寶的展示櫥窗，抑或是沿窗框改製成展示櫃，一件件美麗的飾品垂吊而下，高底交錯、一目了然，讓消費者可以在邊逛邊選的過程中，清楚地相中感興趣的款式。

融入在地特色從門面設計能看見差異性

GAVELLO nel blu 的座落地米科諾斯島上，純白色建築林立，成當地一大特色。設計團隊深知一個外來品牌要在當地發展，必須融入在地元素才能引起共鳴，在無法變更建築下，轉而從室內設計角度切題，把當地盛行的海邊游泳文化放入，從門面開始就能感受到珠寶店的特殊性，也與其他店鋪拉出差異化。

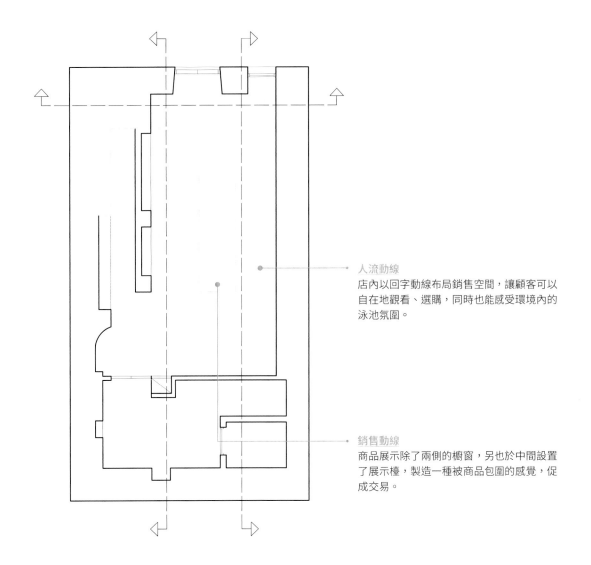

人流動線
店內以回字動線布局銷售空間，讓顧客可以
自在地觀看、選購，同時也能感受環境內的
泳池氛圍。

銷售動線
商品展示除了兩側的櫥窗，另也於中間設置
了展示檯，製造一種被商品包圍的感覺，促
成交易。

Project Data

地點／希臘 · 米科諾斯
坪數／約 17 ～ 18 坪（ 55 ～ 60 ㎡ ）
設計公司／ SAINT OF ATHENS
網站／ www.saintofathens.com

動態陳列結合科技感，強化互動體驗、建立信賴形象

超級種子

文＿許嘉芬　空間設計暨圖片資料提供＿ F.O.G. Architecture

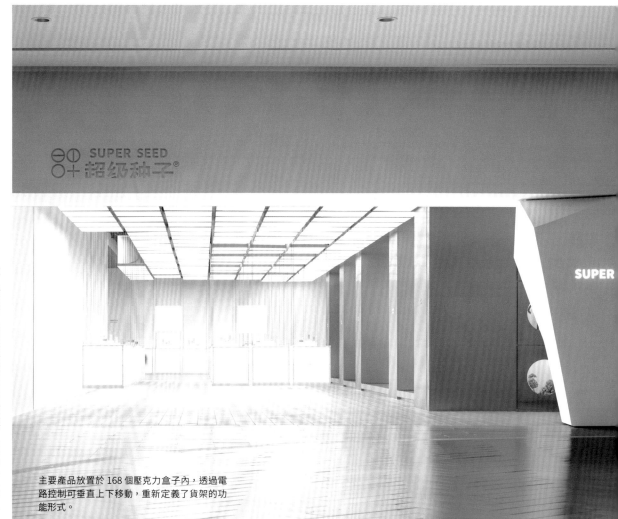

主要產品放置於 168 個壓克力盒子內，透過電路控制可垂直上下移動，重新定義了貨架的功能形式。

零售空間設計核心

1	2	3
借助實驗室空間形象,以科技感場景,建立讓消費者值得信賴的品牌印象。	零售陳列功能創新,提供多功能、趣味且具有互動性作為沉浸式體驗主軸。	利用空間規劃各種與消費者互動的手作體驗課程,加深他們對於產品的需求。

從網路銷售起家的護膚品牌「超級種子」,位於大陸的第二間實體店鋪,打破銷售為主的商業空間模式,將產品隱藏於天花板內的壓克力盒內,不同模式的垂直升降,帶給消費者獨特的體驗以及強化互動。

「互聯網時代改變了人們的購買行為,但線上銷售活動卻沒有因此完全取代線下實體店鋪業務,新零售更加著重於線上、線下融合的一體化零售配送模式,並且深刻地影響人們對於實體店鋪的看法。」F.O.G. Architecture 設計團隊說道。實體店的在線形象成為影響消費者購買決策的關鍵因素,一家店在視覺上是否令人難忘和創意是否足夠,成為重要的評價標準。也因此在面對過往以線上銷售為主、產品主打植物護膚理念的超級種子品牌,設計團隊提供了一種新的空間格局可能性,同時希望引發新設計邏輯的思考,作為探索未來商業空間模式過程的進展。

隱藏式升降壓克力盒,創造互動體驗

有鑑於產品展示被視為零售空間的重心,設計團隊提出了一個多功能、互動和有趣的展示結構作為第一個切入點。有別於過往產品放在貨架上的銷售模式,走進超級種子位於杭州的第二家門店,望眼所及絲毫不見任何產品,啟動一個按鍵之後,一個個半透明壓克力盒子紛紛從天而降,裡頭放的就是各種護膚、美髮

產品。設計團隊於天花板上安裝了 168 個可移動的壓克力盒，透過系統編程創造出兩種垂直移動的使用模式，包含靜態模式，壓克力盒能升高、降低三個高度，另外動態模式還可以選擇七個動作路徑。此外，設計團隊經過多次採樣和測試，最終使用鋼絲繩和絞線作為懸掛配件，並搭配 20mm/s 的移動速度，確保起重系統的安全和視覺上的平穩性。如此新穎的裝置創造出多樣化的陳列需求，例如當壓克力盒降低、結合後方空間彈性的模組化座椅，產品區瞬間有了座位讓客人體驗，消費者和產品之間產生更多互動的可能性。

高科技、未來主義氛圍，扣合品牌研究精神

不僅如此，一家成功的網紅店鋪往往是社交媒體的焦點，這也意味著潛在消費者會透過網路圖片形成對店鋪的第一印象，為此，店鋪空間設計能否準確傳達品牌形象和特點是另一個重要標準。超級種子是一個以植物為基礎的護膚品牌，強調其技術與具有競爭力的研究團隊，於是在空間規劃上，設計師擷取來自實驗室、種子、技術等相關連結，期望為品牌樹立嚴謹且明確的形象。在材料部分，使用了大面積的發光壓克力和鈑金，主要展示區旁邊更設置五個不同產品類別的實驗室概念，消費者可以近距離觀察和接觸產品，同時再度搭配不同形式的金屬櫃檯、陳列櫃突顯高科技、未來主義的設計理念，更創造出平靜、井然有序的氛圍。一方面在於空間圖像上，則延續品牌於線上網路商店即創建的 LOGO 與其他植物 IP 設計，準確落實於實體店中，也幫助消費者形成對品牌的認知。

店鋪設計
核心

氛圍營造

入口設置原創植物 IP 牆，扣合品牌核心精神

超級種子空間利用金屬灰調與白色作為布局，如雕塑般的巨大量體嵌入品牌英文燈箱，營造現代簡約質感，刻意敞開的入口尺度，則打破店鋪與商場之間的距離，不自覺地將人的行走動線引導進入。此外，店鋪入口立面內置原創植物 IP 設計，也創造如同小型裝置藝術展般的效果，讓消費者沉浸在植物和肌膚的故事情境之中。

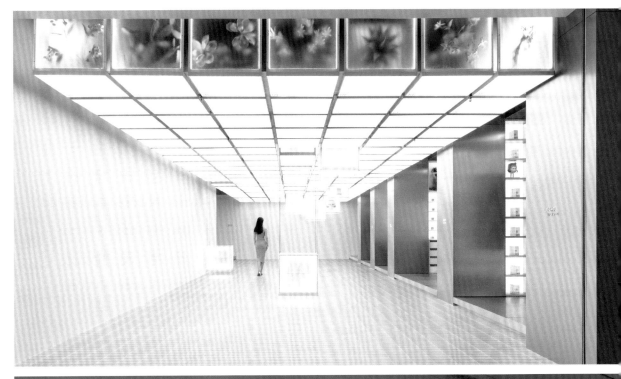

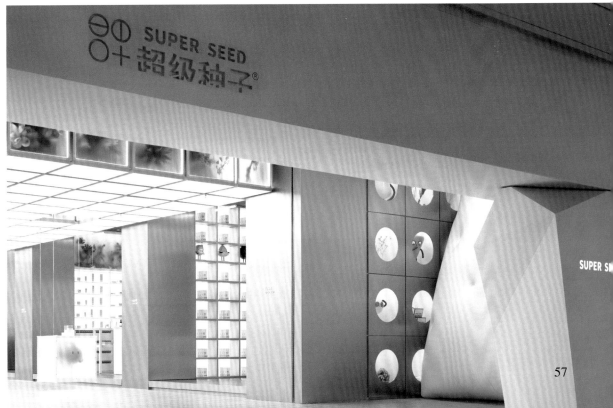

展示陳列

動態展示與消費者進行更多互動

顛覆過往零售空間固定陳列手法，超級種子杭州店的主產品展示區為
168 個隱藏於天花內的半透明壓克力盒子，這些箱子可透過兩種不同
方式垂直移動，在靜態模式下可移動三個高度級別，動態模式下則可
以選擇七個高度級別，讓消費者和產品之間進行更多互動，也帶來獨
特的空間體驗。

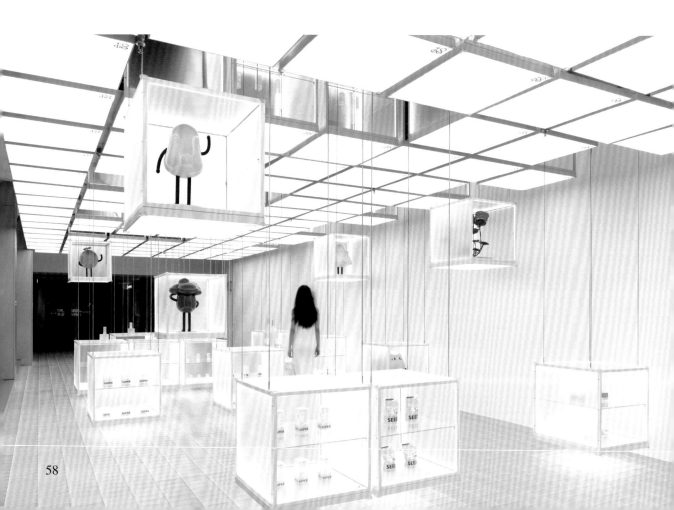

氛圍營造

結合植物展示，回應品牌原料基礎

店鋪內的各個角落都可以發現設計師所帶入的植物展覽，例如乾燥的
植物被放置在膠囊狀的容器中，或是綠色植物與產品混合放在壓克力
展示盒中，甚至透過磨砂半透明盒子營造若隱若現的視覺效果，不同
的植物展示方式回應了品牌以植物原料為基礎。

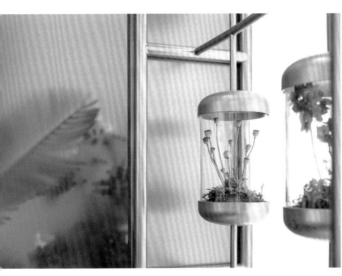

行銷體驗

加強 VIP 會員的互動連結

位於店鋪最底端的超級實驗室，是該品牌與
VIP 會員進行手作課程等互動體驗的空間，期
望藉此能和消費者共同探索植物的更多可能
性，同時也作為強化、建立對於品牌的認知，
另外也有 VIP 體驗室，提供最新產品的試用。

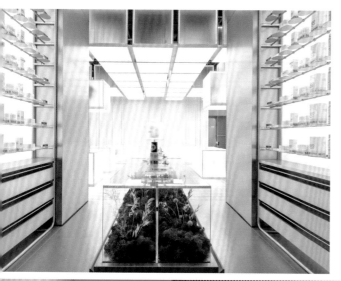

實驗室陳列概念，
突顯品牌技術與研究背景

在主要展示區旁邊，設計團隊規劃了五個實驗室，試圖將新的商店空間與技術、實驗室和種子提取產生連結，為品牌樹立嚴謹、明確的形象，消費者可以直接在這裡試用產品，而金屬材質的櫃檯也為此區域注入未來感，更加突出品牌的研究背景。

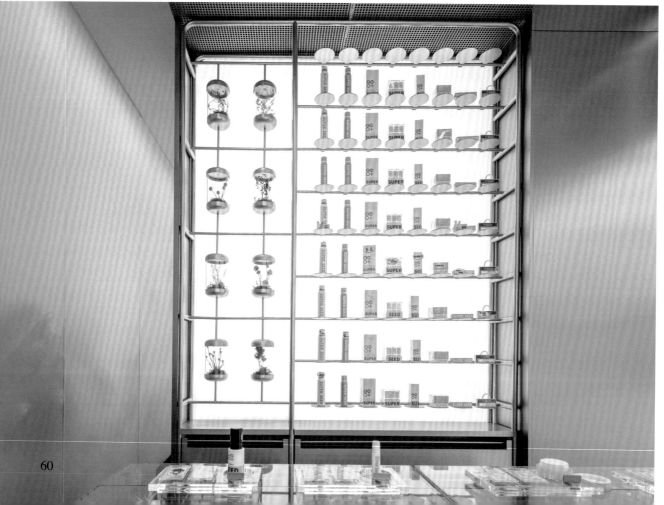

人流動線
進入到店裡後消費者可以先
在前區逛、了解品牌與產品,
轉而再進入 VIP 體驗室,提
供最新產品的試用。

銷售動線
依照品牌全線商品:熱賣、臉部護理、當季
主推、頭部護理、身體護理進行分區陳列,
讓消費者可以近距離接觸、體驗產品。

Project Data

地點／大陸 · 杭州
坪數／約 90 坪(300 ㎡)
設計公司／ F.O.G. Architecture
網站／ www.fogarchitecture.com

以材料回應品牌的講究與用心
KAMA-ASA Shop

文＿余佩樺　空間設計暨圖片資料提供＿KAMITOPEN Co., Ltd.　攝影＿Keisuke Miyamoto

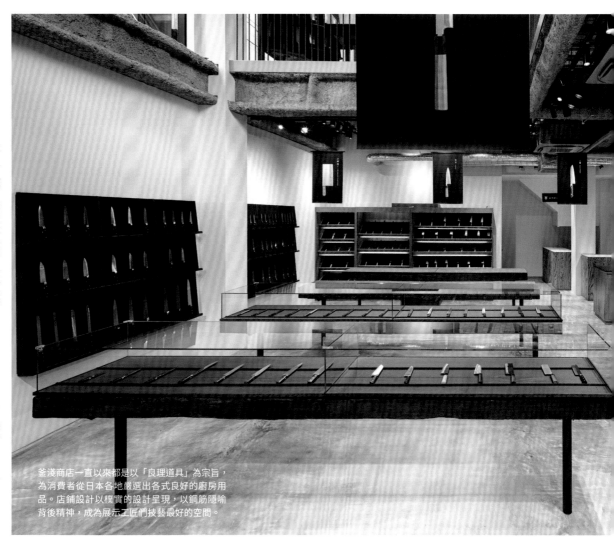

釜淺商店一直以來都是以「良理道具」為宗旨，
為消費者從日本各地嚴選出各式良好的廚房用
品。店鋪設計以樸實的設計呈現，以鋼筋隱喻
背後精神，成為展示工匠們技藝最好的空間。

零售空間設計核心

1	2	3
以樸實角度作為空間設計核心。	清楚陳列商品讓顧客一目了然。	分層規劃有效錯開人流的問題。

專售料理用具的日本釜淺商店（KAMA-ASA），自1908年成立至今已超過百年，是一間已傳承四代的料理道具專門店。在第四代店長熊澤大介繼承後，一方面秉持品牌宗旨，另一方面為了讓更多人也能接觸到好用的料理工具，先是在2011年做了品牌重整、2018年跨足海外經營，2020年為了突破疫情困境讓顧客願意造訪商店，進行了店鋪翻修計畫，委由日本建築事務所KAMITOPEN Co., Ltd.操刀，經重新梳理後，販售品被清楚突顯出來，原本四平八穩的店面亦有了鮮明意象。

　　好的用具未必有華麗裝飾，且多半質樸無華，但當人們使用它時，會慢慢感受其中的魅力甚至為它著迷。因此設計團隊決定刪去花俏與複雜，特別選用最基本、單純的建築材料──鋼筋來表達品牌的料理用具的實用與耐用，同時也帶出在地匠人製作刀具的手工精神與專注態度。

以簡單和純粹映襯商品的細膩作工

　　「KAMA-ASA Shop」為一個複層形式的店鋪，可以看到內部空間設計者以鋼筋作為主要表現材，多半隱藏在空間牆面或結構中的鋼筋，而今特別將它外顯出來成為設計元素，不只是連結上下樓層之間的關係，更進而形成店內的扶手、立面裝飾甚至傢具，暗喻品牌精神，亦有呼應販售料理刀具的用意。考量空間結

構特性，以全然開放的設計、寬敞的動線進行布局，同時也顧及店內販售著日本不同地區生產的料理刀具，光種類就多達 61 種，數量更近千把，因此設計者將這些料理刀具部分利用層架收於牆面、部分則置於中央展示檯，除了利於店內人員歸類排序，也讓這些刀具可以被顧客所清晰地一一看見，選逛時既不感到侷促、有壓力，還能順勢在店鋪內自由地上下遊走。燈光是商空陳列展示重要的靈魂，店內裡設計者利用空間挑高優勢，以大面開窗引入自然採光，作為室內主要光源之一，同時搭配軌道燈、投射燈等，除了創造出層次更豐富的光影，也藉此來突顯料理刀具的優雅與細緻。

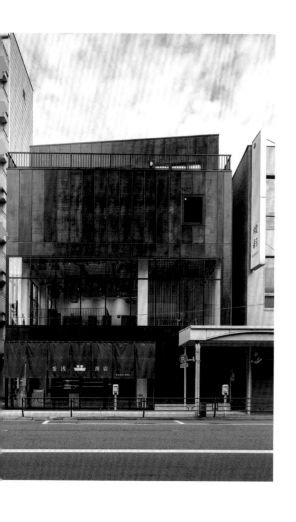

店鋪設計
核心

行銷體驗

以材質形塑品牌一絲不苟的精神哲學

店鋪外觀不鋪張也不華麗，設計團隊 KAMITOPEN Co., Ltd. 選擇以樸實、簡單、低調做表現，想藉此來表達 KAMA-ASA Shop 傳承百年的品牌精神。至於整體店鋪空間則以鋼筋為主要材料，輔以冷冽的白灰黑色調，達到呼應店內販各式料理刀具的意義。

一 動線設計

創造利於流動人流的選購動線

為了給予消費者舒適、無壓的消費感受，設計者利用空間本身複層的形式來做規劃。
將相關商品分別設置於一、二樓，無論店裡人多還是人少，都能夠有效錯開人流，既
不會影響消費者選購，也能感到心情舒暢，從而達到激發其購買欲望的目的。

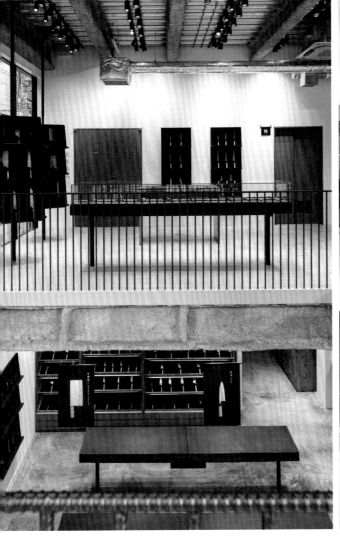

展示陳列

創造出最舒適的選購距離

由於店內販售的是來自於日本不同地區生產的料理刀具，種類多達數十種且數量也相當地龐大，為了讓消費者利於選購，設計團隊選擇將這些料理刀具分別收整於牆面、中央展示檯上，同時陳列上也高度考量人體視線角度，展架之間不會過於靠近，營造出最舒適的觀賞、挑選關係。

燈光設計

借助投射燈與自然光映襯設計美感

考量空間以一條條的鋼筋透過設計轉化成空間語彙，隱喻匠人細膩、一點也不馬虎的態度，為突顯線條的美感，設計團隊運用投射燈之外，還借助了大量的自然採光，點亮店鋪的同時也藉由光影映襯鋼筋線條的細節。

1F

銷售動線
商品的展售分布於牆面四周與中央,形成一目了然的陳列,進而形成出的動線,可引領顧客自在地選購。

2F

人流動線
借助空間複層特性,相關刀具用品分別展示於一、二樓,拉出最佳的購物距離,也分散人流。

Project Data

地點/日本 ‧ 東京

坪數/約70坪(231.62m²)

設計公司/

室內:KAMITOPEN Co., Ltd.、

建築:Architecture:Naganuma Architects Co., Ltd.、品牌:Branding:EIGHT BRANDING DESIGN Co., Ltd.

網站/ kamitopen.com

翻轉百貨零售空間公式，
以策展思維帶領消費者展開認識品牌之旅
SHOWFIELDS

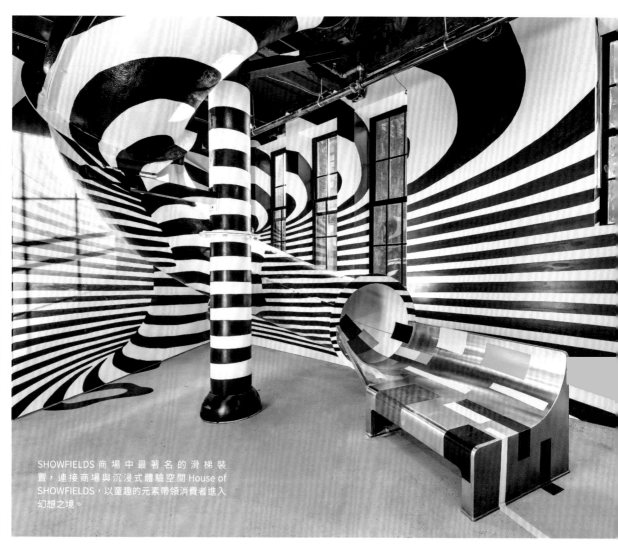

文、整理＿王馨翎、余佩樺　空間設計暨圖片資料提供＿SHOWFIELDS、LUKSTUDIO 芝作室　攝影＿Ines Leong of L-INES Photo

SHOWFIELDS 商場中最著名的滑梯裝置，連接商場與沉浸式體驗空間 House of SHOWFIELDS，以童趣的元素帶領消費者進入幻想之境。

零售空間設計核心

1	2	3
以沉浸式空間設計滿足消費者對於感官體驗的需求。	結合藝術展覽與零售空間，提升百貨商場的美學層次。	沿途移步換景，激發顧客好奇心前往探索。

位於美國紐約 NOHO 街區的新型態百貨「SHOWFIELDS」提出了名為 House of SHOWFIELDS 的嶄新實驗，讓逛百貨像逛展覽般，不僅獲得熱烈迴響，也為數位時代下的百貨零售指引了一條明路。

　　為了滿足現代人的需求，在實體商店中加入體驗設計已成為必然的趨勢，SHOWFIELDS 提出了「House of SHOWFIELDS」的計畫，讓消費者在瀏覽商品時，猶如經歷一場感官之旅，同時藉由重現生活場域，讓顧客在熟悉的場景中體驗商品、甚至產生互動，無形中刺激購買的慾望亦增加了品牌營利。

　　參與空間策劃與公共區設計 LUKSTUDIO 芝作室，深知在這新零售的世界裡，那些有意義的購物體驗絕不僅止於挑選、支付、離開這幾個步驟，而更意味著是一個結交新友、暢談互動、探索事物和發現自我的過程。於是他們試圖打造一個適用於不同活動的靈活空間設施，為各個進駐品牌帶來一個全新的展示平台，更為前來的顧客提供了一個包羅萬象的體驗空間。

百貨零售結合藝術展覽，讓逛街也像在逛藝廊

　　在一樓，白色圍牆形成一個鋸齒形畫廊，同時白牆巧妙連結商鋪，每個開口勾勒出裡面繽紛各異的世界，沿途移步換景，激發顧客好奇心前往探索。二樓與一樓共用相同布局手法，除了實體還結合了網格牆，讓空間感覺更為開闊。三樓致力於展示時尚，這裡選用了平

行牆布局，使對齊的開口自然形成走廊，並在走廊盡頭設置一個螺旋滑梯通往下層，這一層亦可用來舉辦時裝表演，模特兒在完成展示後可以從滑梯通道退場。最頂層則是帶有屋頂花園，設有開放式廚房、長餐桌等，為私人活動提供了多種可能。

　　在 SHOWFIELDS 最特別的是將藝術展覽帶進商場，一反百貨商場追求坪效印象，大量藝術品與展覽空間成為品牌店鋪之間介質，這樣的做法不僅活化消費者於商場中的感官體驗，也有助於提升消費者的生活品味，讓藝術更平易近人。

店鋪設計核心

數位科技

回應數位時代，建構適於社群軟體的場景

數位科技對於現代社會的影響十分廣泛，SHOWFIELDS 決定善加利用此特性，以雷射燈光構築具現代性與時尚感的場景，帶領消費者實驗平面與立體、虛擬與真實之間的感官差異。同時利用社群軟體的連鎖效應，響應時下流行的「網美文化」，打造出適合「打卡」的場景，藉此增加 知名度，有效吸引更多消費者前來。

氛圍營造

結合展覽與零售空間，
以藝術品作為店鋪之間的緩衝地帶

突破百貨商場過往僵化、單一的動線設計，以及將品牌視為唯一展示對象的傳統，
時時扣合以消費者體驗為首要任務的精神，將藝術品引進商場，一反百貨商場寸
土寸金的思維，讓藝術品成為品牌店鋪之間的緩衝 帶，此舉不僅得以讓消費者在
瀏覽品牌之餘得以轉換心情，同時給予消費者提升生活品味的意象，時時活化消
費者於商場中的感官體驗，無形中達到刺激消費的效果。

將品牌故事轉化為陳設一環，
讓空間更有情境

攝影__ Ines Leong of L-INES Photo

SHOWFIELDS 著眼於消費者體驗，因此也鼓勵與之合作的品牌打造獨具特色的空間，帶給消費者多元豐富的場景體驗。引導各家品牌與 SHOWFIELDS 設計團隊合作，從自家品牌故事出發，設計與消費者產生互動的機制與情境，藉此讓消費者更深入了解品牌發展歷程，同時不定期的舉辦小型活動，協助品牌進一步行銷與宣傳。

行銷體驗

以裝置邀請消費者與之互動，豐富感官體驗

在 SHOWFIELDS 百貨的三樓，設有一滑梯裝置，順著滑梯而下會進入位於二樓的 House of SHOWFIELDS 沉浸式體驗空間，其於白天與夜晚會呈現不同的燈光效果，並且設置多間場景各異的房間，置入不同品牌的商品以供消費者親自體驗，空間中誇張且帶有惡趣味的展覽裝置體現了 SHOWFIELDS 的核心精神，包容多元且熱愛具詼諧性與趣味性的事物，始終立意於開展消費者的感官體驗。

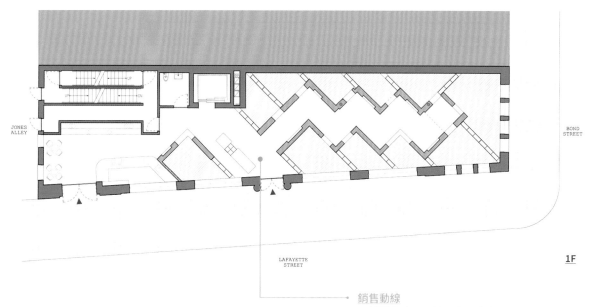

銷售動線
一樓是畫廊、二樓販售居家生活用品、三樓
是流行商品、四樓為空中花園，讓逛百貨像
逛展覽般輕鬆有趣。

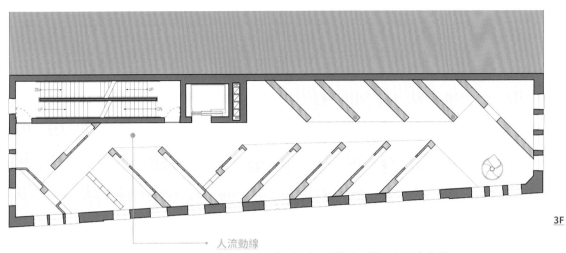

人流動線
空間裡融合策展概念,製造有別於一般百貨的銷售場景,消費者可沿途移步換景,激發好奇、往前探索的渴望。

4F

Project Data

地點/美國 ・ 紐約
坪數/約 413 坪 (1,366 m²)
設計公司/ LUKSTUDIO 芝作室
網站/ www.lukstudiodesign.com

空間置入巨大萬花筒，誘發一探究竟的慾望
PMD 玩具倉庫前灘太古里旗艦店

文＿Aria　空間設計暨圖片資料提供＿万社設計 Various Associates　攝影＿榫卯建築攝影 SFAP

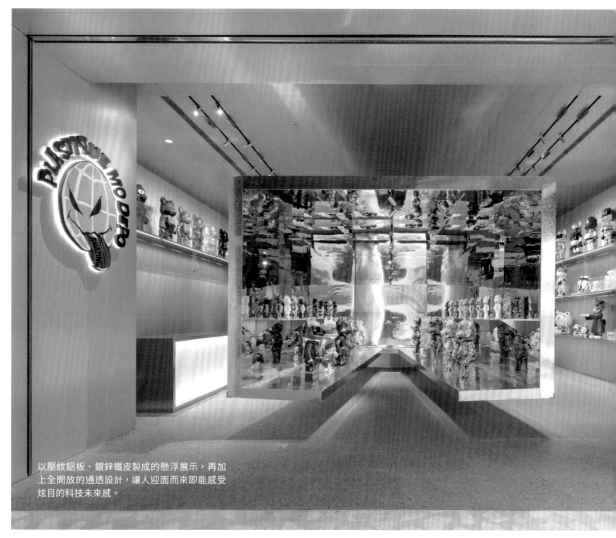

以壓紋鋁板、鍍鋅鐵皮製成的懸浮展示，再加上全開放的通透設計，讓人迎面而來即能感受炫目的科技未來感。

零售空間設計核心

1	2	3
懸浮萬花筒帶來趣味的店面意象，吸引過路來客。	層次分明的陳列與環形動線，延長顧客停留時間。	倉庫透明化，與品牌形成強連結，加深空間印象。

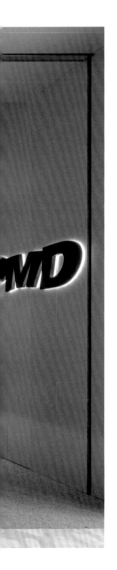

「PMD 玩具倉庫（PLASTIQUE MO DEPO）」是近兩年崛起的新興品牌，與日本知名玩具公司 MEDICOM TOY 合作，引入擁有多種時尚 IP 的 BE@RBRICK 等潮玩公仔。以追求潮流的年輕人為目標客群的 PMD 玩具倉庫，於 2021 年進駐上海新興高級商場——前灘太古里，開設首間旗艦店，在融入「巨大萬花筒」設計的空間中，帶來千變萬化的視覺感受，強化品牌與藝術時尚結合的鮮明印象。

以精品潮玩為定位的 PMD 玩具倉庫，目標客群在喜好藝術與 Life Style 的 35 歲以下年輕族群，他們對時尚與潮流趨勢有一定的敏銳度，不僅要求提供精細完善的實體服務，更期待超乎想像的消費體驗。為了滿足潛在客群，万社設計 Various Associates 設計總監楊東子提到，「喜歡玩具的人，對於超現代的未來科幻總是無法抗拒。」因此特別運用懸浮結構、壓紋鋁板與燈光，發展出趣味且具前瞻性的空間場景。

以城市的私人玩具倉庫自居

「由於店面格局方正且開放，有著一眼就能看盡的缺陷，該如何做出讓人能駐足停留的陳列方式，並刺激消費慾望，就成為設計的主要課題。」楊東子說道。在增加顧客逗留時間的前提下，以玩具萬花筒為設計靈感，空間中央安排懸浮的陳列櫃作為玩具

陳列的視覺核心，內部鋪陳鏡面不鏽鋼，底端牆面再嵌入 LED 螢幕，不斷變化的影像、玩具本身的顏色，透過不鏽鋼的映照與反射，形成如同萬花筒的絢爛景象，充滿動態與未來科幻的視覺感受，能激發顧客深入細看的好奇心。而且 LED 螢幕能 依照節慶、活動更換影像主題，有效率變換櫥窗的陳列氛圍，也能作為品牌直播的背景，強化人們對旗艦店的印象。充滿生命力的萬花筒視覺，更能成為時下年輕人拍照打卡的景點，對於擴散品牌廣度有加乘效果。

為了加深空間與品牌的連結度，將空間倉庫化，藉此呼應品牌名稱，落實能隨時進來把玩的「私人玩具倉庫」品牌理念。以壓紋鋁板、鏤空網架形塑貨架質感，而平時藏起的真實倉庫也開放客人參觀，牆面特地改用玻璃打造，全然通透的設計讓人能看到裝箱準備寄送的玩具，誘發客人的蒐藏慾望。

此外，在陳列上運用本身相當有故事性的潮玩公仔，在懸浮櫃角落刻意闢出陳列區，與牆面的玩具形成兩兩對望，創造仿若在對話的鮮明場景。楊東子提到，「玩具放在小小的窗口更能吸引人們的目光，放大玩具的細節，從不同視角看過去都能形成趣味與擬人化的沉浸體驗。」再搭配中央櫃體所形成的環形動線，動線與視覺層層推進下，打造豐富有層次的陳列效果，讓人忍不住流連忘返

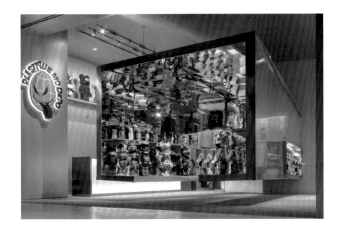

店鋪設計核心

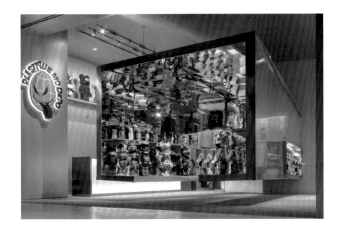

氛圍營造

懸浮萬花筒，喚回兒時回憶

為了模仿萬花筒拿在手上觀看的模樣，中央展示櫃採用懸浮設計，同時內部走道由寬變窄，並運用鏡面不鏽鋼，高反射的效果讓玩具映照在四面八方。當客人站在入口觀看時，一眼就能感受萬千斑斕的兒時回憶。同時整體空間再輔以鋁板與鍍鋅鋼，銀色的金屬光澤形塑科幻未來的氛圍，讓原本看似單調的空間變得更生動鮮明。

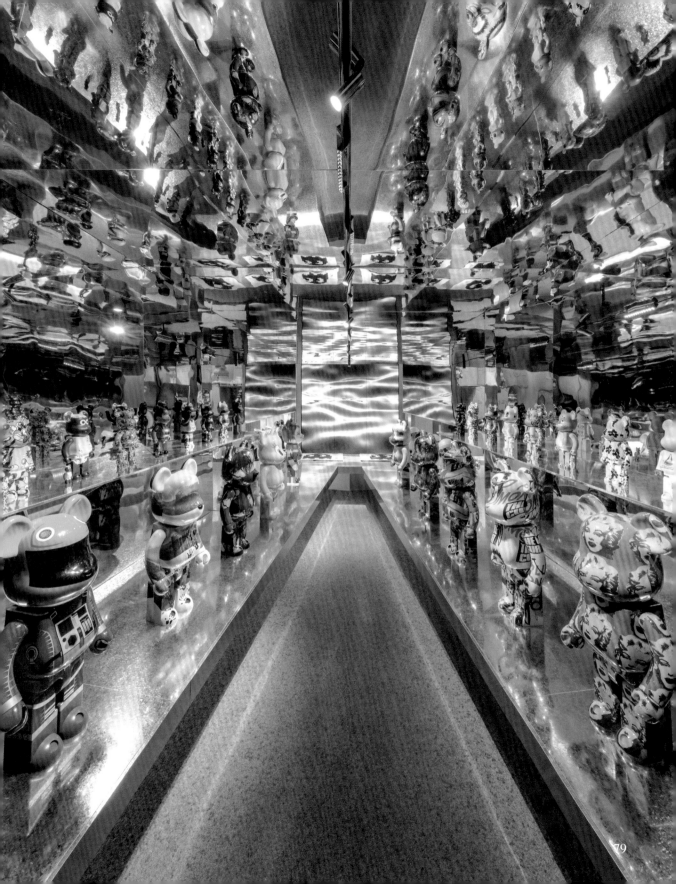

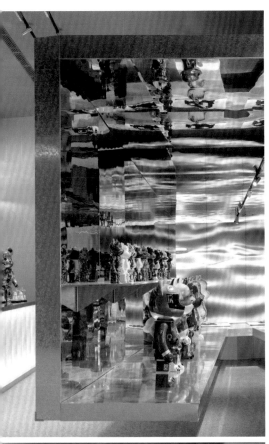

嵌入 LED 螢幕串聯視覺與聽覺，營造沉浸式佈置

後方倉庫牆面嵌入 LED 螢幕，平時能運用不同影像塑造多變的萬花筒效果，在設計時也考慮到讓視覺與聽覺串聯，影像也能與音樂連動，在雙重感官的刺激下，顧客即能感受沉浸式的趣味體驗。同時在節慶、活動時，只要更換影像就能立即變換櫥窗風格，或是用作 行銷影像的宣傳和佈達。

行銷體驗

倉庫透明化，無形帶動銷售氛圍，刺激消費

小時候拿到玩具總是有種想向朋友獻寶的心態，後方倉庫特意改用玻璃，讓人能親眼看到售出的玩具裝箱，無形引起羨慕與享受的目光，也營造熱烈銷售的氣氛，能刺激消費慾望。同時店面也有線上直播的需求，搭配 LED 牆面能作為直播的背景牆，並能播放商品介紹與內容，起到實用功能。

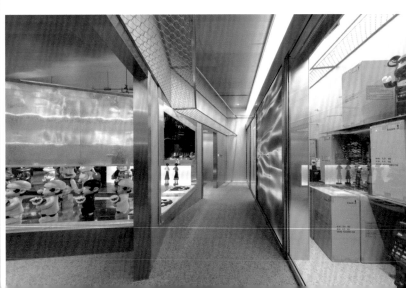

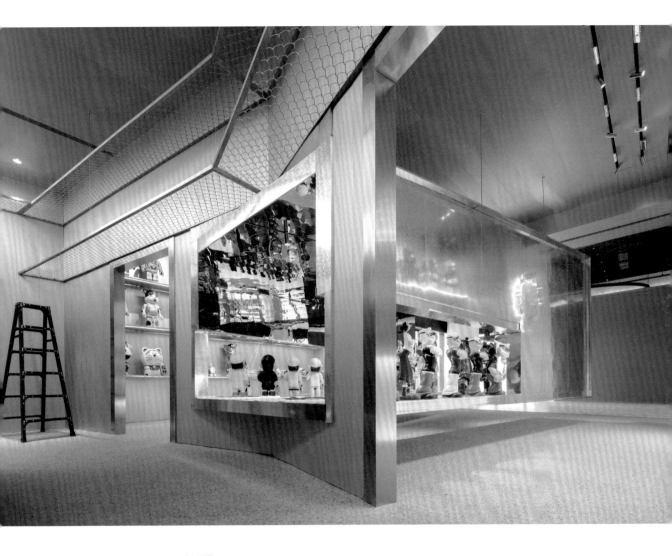

動線設計

展示櫃置中打造回字動線，有助留客與銷售

方正格局的問題在於空間陳列過於單調，容易一眼看完，不利銷售。因此將巨大的展示櫃安排在中央，兩側再安排過道，就此形成回字動線，顧客能順著走道自然而然環繞整個店面，延長逗留時間。而中央展示櫃的走道則由寬變窄，拉近與玩具之間的距離，能就近欣賞把玩。

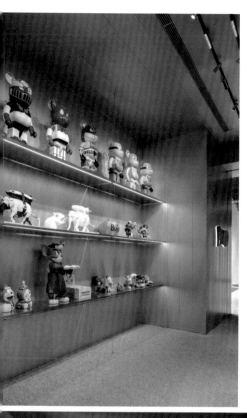

公仔兩兩相對，
瀰漫生命力的故事場景

富有生命力的公仔，能透過擺放的位置活化陳列的豐富性，特地陳列在懸浮櫃角落，不僅能聚焦視野、放大細節，公仔也正好能與牆面玩具相對，創造相互對話的故事場景，玩具彷彿活了起來。而為了讓陳列維持鬆弛有度的空白，依照公仔大小安排適中的層板間距，同時將燈光藏入層板下方，運用間接光源打亮，讓視線焦點集中在玩具上。

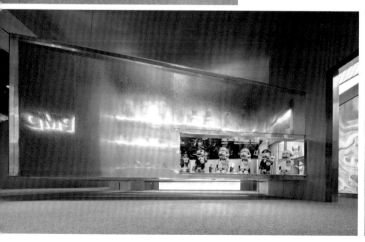

人流動線
於空間內形成回字動線，不僅能讓顧客能順著走道慢慢逛完店面，也利於延長停留的時間。

銷售動線
中央櫃體由寬入窄往空間內部收攏，順勢引導視線與動線入內，而櫃檯則安排在面向商場主幹道的位置，方便服務顧客。

Project Data

地點／大陸 · 上海
坪數／約 27 坪（90 ㎡）
設計公司／万社設計 Various Associates
網站／ various-associates.com

深度洞察 Z 世代價值觀，打造超預期空間體驗
X11 上海全球旗艦店

文＿黃敬翔　空間設計暨圖片資料提供＿BloomDesign 綻放設計　攝影＿魯哈哈

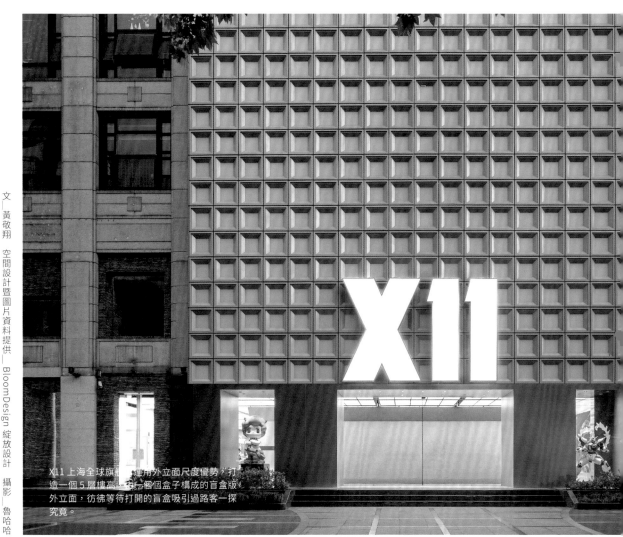

X11 上海全球旗艦店運用外立面尺度優勢，打造一個 5 層樓高、由一個個盒子構成的盲盒版外立面，彷彿等待打開的盲盒吸引過路客一探究竟。

零售空間設計核心

1	2	3
以 X 方舟為題,建構故事和沉浸式體驗。	以賽博龐克、廢土美學打造衝突感與話題。	引入藝術文創策展概念,強化產品稀缺性。

INLOVE KTV

作為大陸 KK 集團旗下的全球潮玩文創品牌,「X11」針對 Z 世代(指 1995 ～ 2009 年出生的年輕族群)龐大的消費需求而生,包含盲盒、訂製模型、二次元周邊等多元品類,在大陸創造嶄新的新零售業態「潮玩集合店」。2021 年 X11 全球旗艦店於上海、成都、東莞三座城市同時開業,而佔地 605 坪,堪稱國內面積最大、品類最多的上海旗艦店,意圖樹立潮玩店的新地標,也透過場景式的全新探索體驗,成為品牌與 Z 世代消費者互動的窗口。

對於 Z 世代而言,潮玩已經成為生活中的必需品,反映他們對於未知新奇的探索慾與好奇心。座落上海市中心淮海路上的「X11 上海全球旗艦店」,不僅肩負品牌對外發聲窗口的使命,更希望成為潮玩產業的領航者、新標竿,以及年輕人上海必去的打卡點。操刀空間的重責大任,交到了 BloomDesign 綻放設計設計師李寶龍與陳小虎手上,團隊汲取潮玩對 Z 世代而言是「內在精神的寄託」、是「對未知領域的探索」特性,運用故事主題的設定,來打造空間獨特的觀感體驗。在故事中,X11 上海旗艦店化身為「X 方舟」,當宇宙崩壞時,引領人們前往所有美好與嚮往的避難處,即是 Z 世代的精神方舟,更是造夢場。

運用空間打動消費者，打通線下線上的區隔

當末日到來，世界會成什麼樣？設計團隊採用符合客群審美取向的「賽博龐克」與「廢土美學」作為貫穿空間鋪陳的語彙。踏入店內，大量使用冷峻的啞光不鏽鋼材質、刻意拆除裸露的粗鋼筋、混凝土梁柱，與上海國際都市形象形成強烈反差與衝突感，強烈、具張力的科幻未來感在在引領人們完全沉浸於故事情境之中。再來，導入動漫策展概念，宛如博物館的展品陳列，將消費變為一場觀展式的發現之旅；相對的，店內也採無打擾的服務，店員只在有需要時才會出現，讓消費者能自在無盡探索。

「傳統商業通常在線上很少看到相關信息；而新零售商業完全適應了年輕人的生活方式，將商業融入 Z 世代的日常。」陳小虎解釋：「當你尚未接觸品牌前，你會先在網路上看到，當與品牌有了實際體驗時，新零售通常是弱化銷售色彩的，更突出體驗：建立平等友好的關係，且帶來物質外的附加價值。」就像 X11 上海全球旗艦店，既能看見符合 Z 世代的審美，也運用相同、具認同感的價值觀進行表達，藉由潮流文化空間陳述品牌的內在魅力，打動顧客自發地分享與推薦，訴說在這塊理想世界的體驗，循環成源源不絕的流量與口碑。

店鋪設計
核心

行銷體驗

貨架變為最具張力的熱門打卡點

原始空間為上下兩層分開獨立的結構，打穿一樓樓板後與 B1 貫通後，讓空間向下延伸。為了讓空間更有張力、強化視覺上的宏偉感，中央挑空處設置一座高達 6 米的通天貨架，搭配一樓部分樓地板採用玻璃材質，使兩層空間在視覺上統一為一個整體，拔地而起向上延伸、充滿力量感與未來感的貨架本身也成為店內的打卡點與藝術裝置。

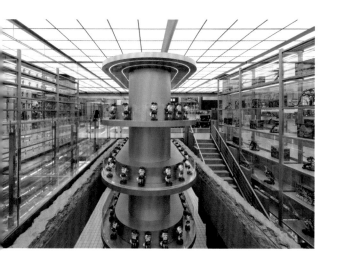

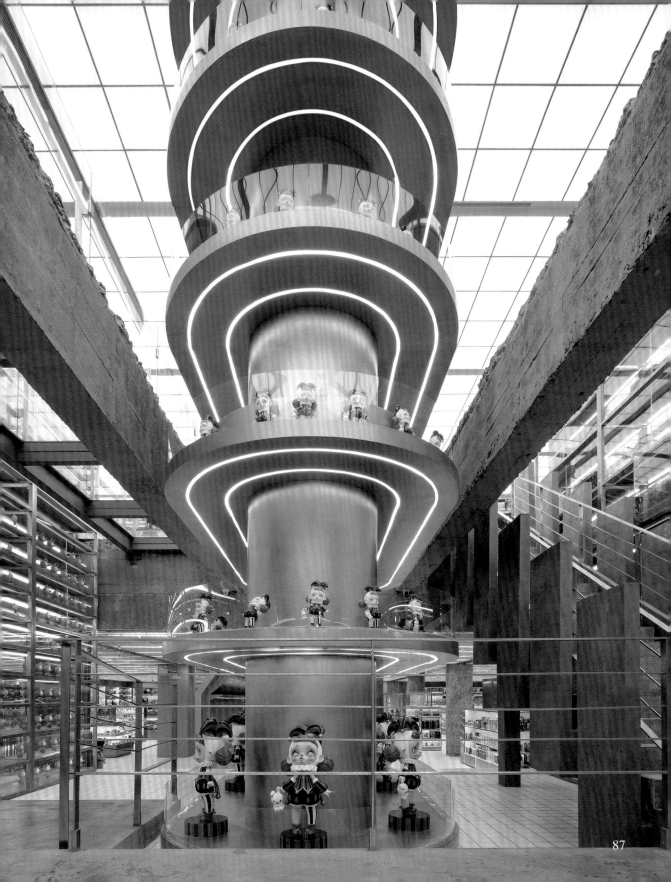

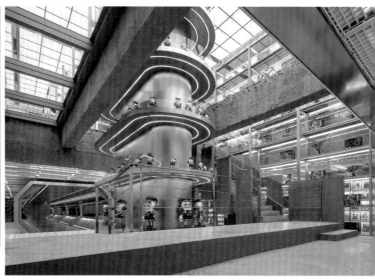

切題的空間元素，
引人進入末日與新生世界觀

呼應「X方舟」的故事主軸，提煉科幻題材常見的賽博龐克、廢土美學元素打造空間調性，包括保留原始裸露的鋼筋混凝土，還原建築結構起初的狀態，再植入銀色不鏽鋼、灰色水泥，細節上用燈條、多媒體裝置局部點綴，共構出末世之後掌握高科技，卻只能擁有低端生活的科幻氛圍，讓人們能從心理感受空間物理尺度以外帶來的心靈震撼。

動線設計

一條「X 時空隧道」，
引導動線、創造探索驚喜

B1 專門打造了一座「X 時空隧道」，
透過燈帶強化科技氣息、深邃廊道彷彿
連接著未來，引導顧客體驗的動線，沿
途能停靠不同場景、商品區，刺激人們
往店鋪末端前進。

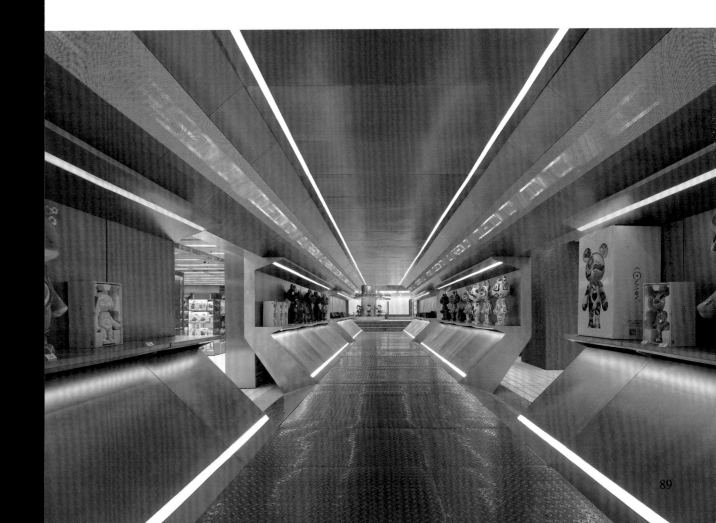

一步一景，結合主題展覽輪替不斷帶來新鮮感

突破超市般的常規陳列方式，導入動漫展概念，以一步一景
的觀展形式進行陳列，透過不同形式的道具、空間量體，劃
分不同主題區域。主題式的陳列設計，結合品牌幾乎囊括全
球各個品類的潮玩產品，就像是一場永不落幕的藝術展。後
期更會透過不同策展主題，與不同藝術家合作，不斷刺激玩
家的新鮮感。

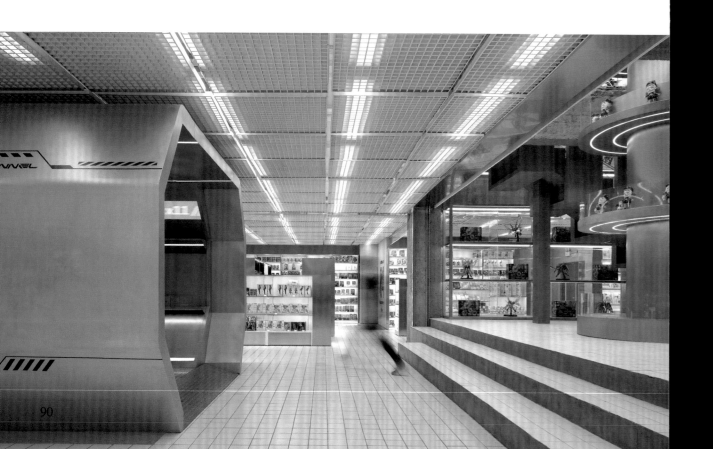

人流動線
一步一景的觀展形式進行陳列銷售，
讓公仔迷每走一步都是一種探索，製
造想蒐藏的渴望。

1F

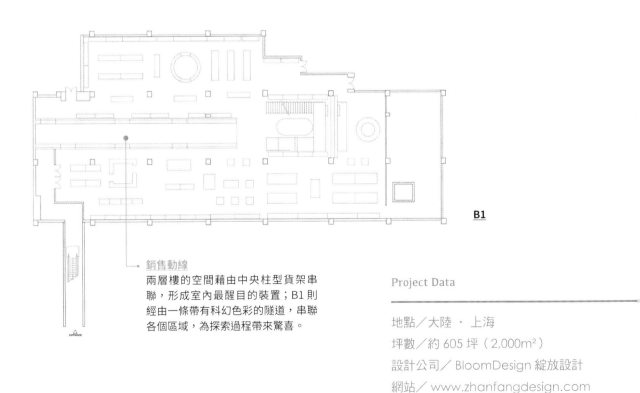

B1

銷售動線
兩層樓的空間藉由中央柱型貨架串
聯，形成室內最醒目的裝置；B1 則
經由一條帶有科幻色彩的隧道，串聯
各個區域，為探索過程帶來驚喜。

Project Data

地點／大陸 · 上海
坪數／約 605 坪（2,000m²）
設計公司／ BloomDesign 綻放設計
網站／ www.zhanfangdesign.com

突破空間限制，以新潮陳列與強烈視覺留住機場人潮
OPIUM

文＿王馨翎　空間設計暨圖片資料提供＿OPIUM、Renesa Architecture Design Interiors

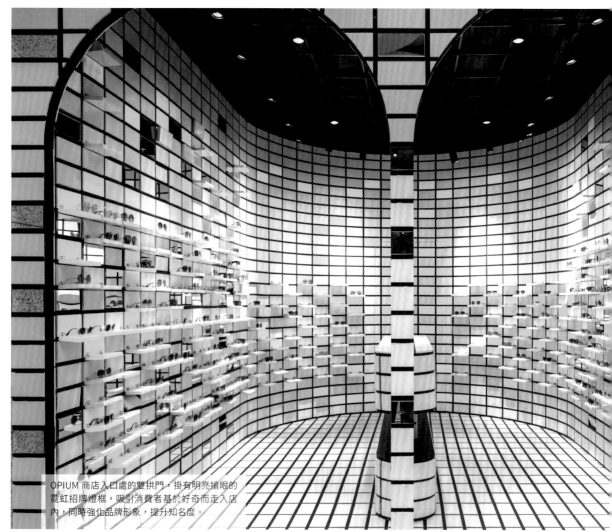

OPIUM 商店入口處的雙拱門，掛有明亮搶眼的
霓虹招牌燈框，吸引消費者基於好奇而走入店
內，同時強化品牌形象，提升知名度。

零售空間設計核心

1	2	3
以純粹的色調與元素製造強烈視覺,力求在最短時間內博取注意力。	顛覆傳統靜態展示,建立商品與消費者互動的橋梁。	善用鏡像元素回應品牌核心商品,讓消費者在體驗之餘深化品牌認知。

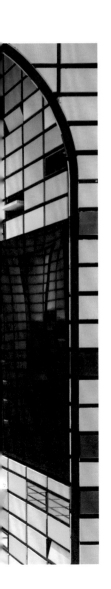

「OPIUM」為國際知名的高級眼鏡品牌,利用電商進行銷售已行之多年,看重機場的高密度且快節奏的人流,能有效提升來客量,雖然只能於短時間內體驗商品,即使無法當場完成交易,卻能延續購買意願促使消費者前往網路商店下單購買,因此決定於印度孟買機場設立實體店鋪,以新潮陳列與強烈視覺留住機場人潮。

負責 OPIUM 店面設計的 Renesa Architecture Design Interiors 主席設計師 Renesa 回想最初接手設計此位於機場內部的店鋪空間時,場地呈現不規則狀,因此主要的挑戰在於如何最有效的使用空間。銷售之餘 Renesa 也希望能利用空間創造有趣的消費體驗,藉此重新建立品牌在消費者心中的形象。因此透過許多方式營造一種超現實的氛圍,在此限定的場域中,公共性與私人性的分野被刻意模糊化,兩者共存卻不相互衝突,不僅成功導入人潮,亦能為消費者保留適度的體驗空間。

創造每副眼鏡的專屬舞臺,讓顧客保有開箱的驚喜

善用社群媒體行銷不僅是網路電商時代的重要手法,亦是實體店面展露頭角的得力助手。Resena 表示,「是否能博取 Instagram 版面」的確成為設計的重要考量之一,若能設計出「Instagrammable」(適合發表於 Instagram)的空間,能有效

提升吸引力進而帶動來客量。在全新的店面設計中，以簡單的白色與霓虹綠製造強烈的視覺效果，並且於入口處設計了雙拱門，輔以明亮搶眼的霓虹招牌燈框，吸引消費者基於好奇而走入店內，同時強化品牌形象，提升知名度。「這也可以視為一種最直接的行銷方式，當消費者記住該品牌，也會主動前往線上商店瀏覽商品，讓電商平台與實體商店有互相助益的效果。」Renesa 說道。

　　除了鮮明搶眼的色調，更令人眼睛為之一亮的莫過於遍布整間店的網格元素，刻意統一以 8×4 英吋的磁磚進行排列，從牆面延伸到天花板、地面、甚而是擱架台面，成功塑造眩目且超現實的氛圍。為了增加消費者瀏覽商品的趣味性，Renesa 延續網格元素，於牆面錯落而無規律性的設計了收納空間，並且將眼鏡放置於其中，鼓勵消費者根據自己的直覺選擇開啟的網格。「此種展示方式，不僅給予每一副眼鏡專屬的迷你舞臺，同時讓消費者的好奇心從踏入店內的那一刻，得以持續延伸到商品的觀賞，刻意設計的「偶爾落空」，會激起消費者繼續挖掘與開啟下一個網格的慾望。」相較於傳統靜態的展示方式，消費者開始期待能與產品產生動態的互動，設計者也建議品牌善加利用此期待，讓消費者在互動中提升對於品牌的認同感。

氛圍營造

以「藏」為起點，激起消費者瀏覽商品時的驚喜感

一反傳統靜態的陳列展示，為了滿足消費者期待與商品產生互動的期待，將零售空間打造成商品與消費者的捉迷藏遊戲場。消費者可依照自身的直覺來決定開啟的網格，卻無法預測將會出現的款式，偶然出現意料之外的「落空」更令消費者感到詼諧與趣味，為單純的商品瀏覽注入淘氣的氣息。

展示陳列

賦予商品獨立的舞臺，完善功能性與設計美學

彷彿由牆面而生的網格層架，成為每一副眼鏡的獨立迷你舞臺，不僅在視覺上賦予空間的一股神祕的氛圍，網格密布的複雜視覺亦產生空間加深、放大的效果。此種展示方式不僅兼備展示的功能性，亦賦予陳列嶄新的創意美學。

動線設計

利用簡約色調製造強烈的視覺印象，也讓動線更清晰

以潔白的磁磚搭配視覺感強烈的霓虹綠，在燈光的照耀下顯得明亮搶眼，為品牌建立時尚科技的形象。張力十足的視覺效果能免於被機場高密度的人流所忽視，面對消費者敞開的雙拱門，表達著邀請之意，歡迎消費者進店體驗商品。

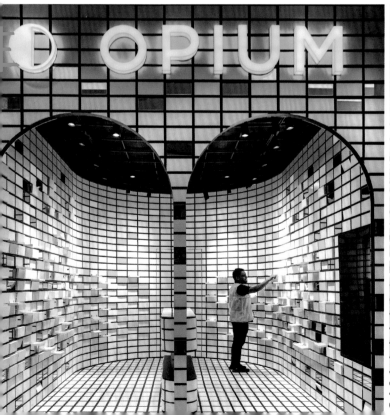
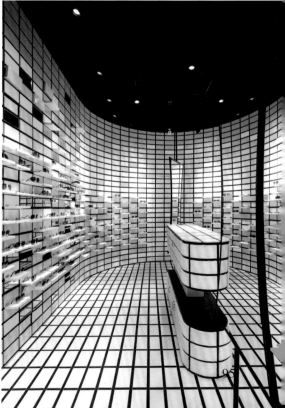

95

利用網格鏡面製造幻視感，扣合凹凸透鏡的意象

在遍布磁磚的牆面上，貼有錯落的、與瓷磚大小一致的鏡面，當
消費者站在不同的角度觀看，反射的鏡像亦不盡相同，有時與
周圍相互融合，又或者產生視覺的斷層，藉此形成了幻視感。
Renesa 亦設計了彎曲如凹透鏡的雙面鏡，設置於空間的中央，對
視覺形成更進一步的迷幻與錯亂。藉由幻視感扣合品牌核心商品
眼鏡的概念，深化消費者對於品牌的認知。

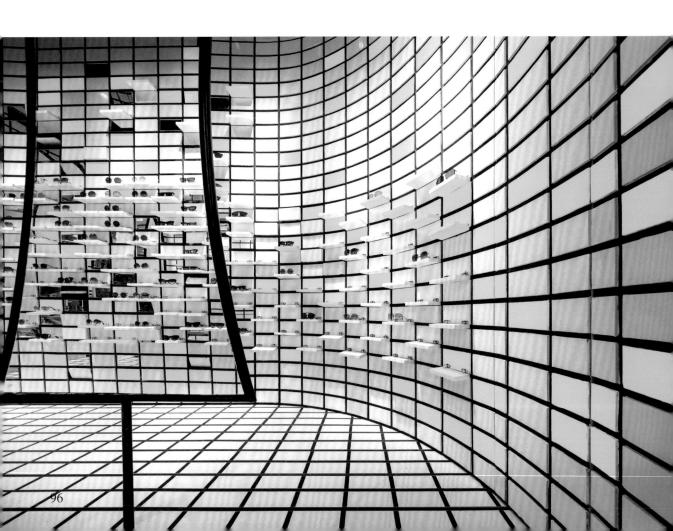

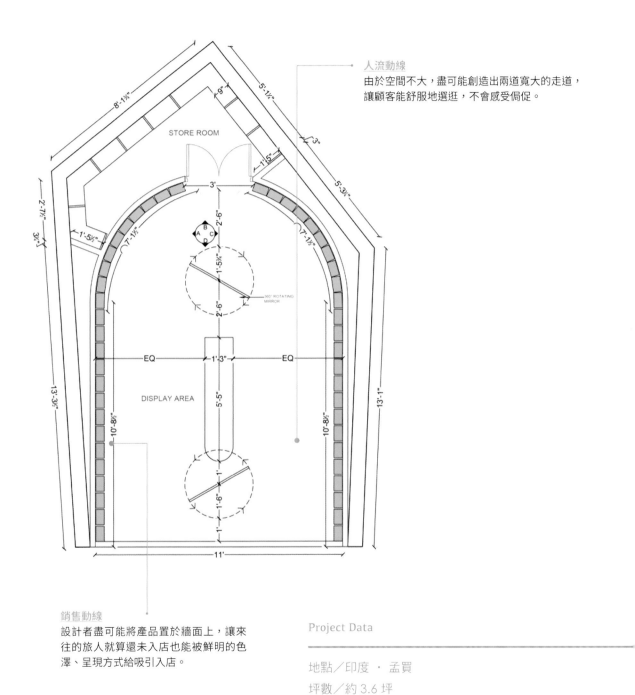

人流動線
由於空間不大,盡可能創造出兩道寬大的走道,
讓顧客能舒服地選逛,不會感受侷促。

STORE ROOM

360° ROTATING MIRROR

EQ EQ

DISPLAY AREA

銷售動線
設計者盡可能將產品置於牆面上,讓來
往的旅人就算還未入店也能被鮮明的色
澤、呈現方式給吸引入店。

Project Data

地點／印度 · 孟買
坪數／約 3.6 坪
設計公司／ Renesa Architecture Design Interiors
網站／ studiorenesa.com

設計場景帶動產品銷售，還連結外拍延伸出其他商機
BACKROAD 戶外集合店

文——田瑜萍　空間設計暨圖片資料提供——杭州觀堂室內設計有限公司　攝影——黑水、BACKROAD

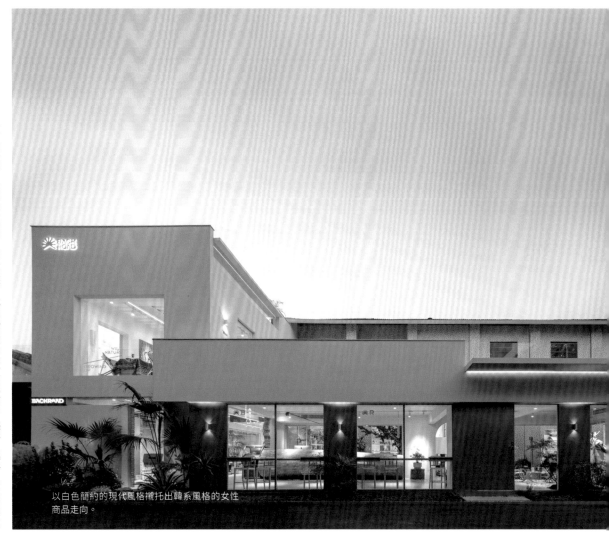

以白色簡約的現代風格襯托出韓系風格的女性商品走向。

零售空間設計核心

①	②	③
採弱化設計,盡可能保留原始建築風貌。	保留廠房原有寬闊感,打造不同平台區分商品系列。	以明亮色調的空間氛圍,襯托韓系與印花的女性向風格。

「BACKROAD 戶外集合店」(以下簡稱 BACKROAD)位於大陸杭州城郊濱江區,杭州觀堂室內設計有限公司將原有老廠房建築主體保留,打造出簡約現代的空間風格,並採用自然素材呼應戶外生活主題,以戶外體驗、社群活動、美學空間與一站式購物來突顯品牌風格,讓精緻城市生活與輕鬆自由的戶外氛圍在此交融一體。

BACKROAD 店址選中杭州雙魚不鏽鋼廠區中一棟樓高 11 公尺的老廠房,將原先與其他廠房相連的天棚全部拆除,還原出戶外空間,並利用其挑高優勢與開闊的空間尺度,規劃出三層樓並配置出五個錯落不一的平台,平台間以不同造型的樓梯互相連接讓樓層空間立體化,不同品牌類型的商品也可以分區陳列,使得整體空間層次感更加豐富,動線也變得生動有趣。

杭州觀堂室內設計有限公司總監張健希望恢復廠房建築原來有內有外的格局狀態,也保留了原本屋頂的坡頂結構。「我們盡量留下建築原來的一些風貌,採用弱化設計相對也能節省一些經費,然後用樓梯與通道,把這些露臺、警衛室與自行車停車棚連接起來,讓動線以四通八達的方式串聯起每個空間,而這些樓梯與平台,恰好也能為各商品線做出定位與安排。」

自然簡約氛圍,帶出 outdoor 女性靚麗的產品線風格

在 outdoor 產品皆為男性風格主導設計的風潮中,BACKROAD 商品定位是專為女性族群設計以韓系為主。一樓展示品牌是來自韓國的「Saturday Mansion」,產品多為顏色靚麗的印花風格,主打清新柔美風,二樓則是陳列 outdoor 服飾與韓國品牌 helinox,三樓平台小空間則設置座位區讓顧客可

以在此歇息喝茶聊天，每層空間都與戶外露台相通，製造延伸感。值得一提的是設計者利用各樓層平台區隔出不同空間，以場景滿足商品外拍的需求，延伸出另一項服務與商機。

此外，張健也利用原格局中右側警衛室打造出專屬漢堡店，藉翻新年久失修屋頂的機會，植入不鏽鋼金屬盒子搭配馬賽克牆面，為建築體視覺加強張力美感，也增加出一方露台空間。漢堡店室內保留原本的紅磚牆面，柔化了不鏽鋼的堅硬冷感，整面落地窗配上海軍椅，通透陽光映射在桌面，用餐好心情隨之而來。

而從前工人們停車的自行車棚，如今成為商店入口收銀區，張健特地找來一棵直徑寬達1.4米的超大原木作為收銀台，成為空間視覺亮點。室內裝修材質也選擇以自然質感為主的材料，例如地面使用水磨石與刻意做舊的木頭地板，搭配室內植栽妝點出戶外主題，入口處草坪是產品最好的展示平台，沐浴在夕陽下露台的露營椅像是發出邀請函，張健以挑高寬闊空間的設計連結到戶外體驗，讓顧客可以盡情連接自然，為城市中來訪的人們隨時隨處打造戶外氛圍。

店鋪設計
核心

氛圍營造

植栽壁爐意象營造戶外生活風貌

三層平台空間皆設有通道能通往戶外露台，象徵著從城市快速出走的意象，藉著模糊室內外界線範圍，創造出在山林海邊生活的無拘自由感。從三樓茶飲區往下望去，一、二樓陳列的戶外用品，搭配著室內植栽、草皮，甚至還有壁爐焚火，種種意象都在營造著戶外露營的輕鬆氛圍。

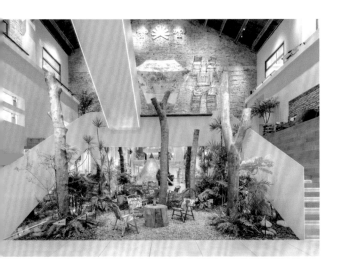

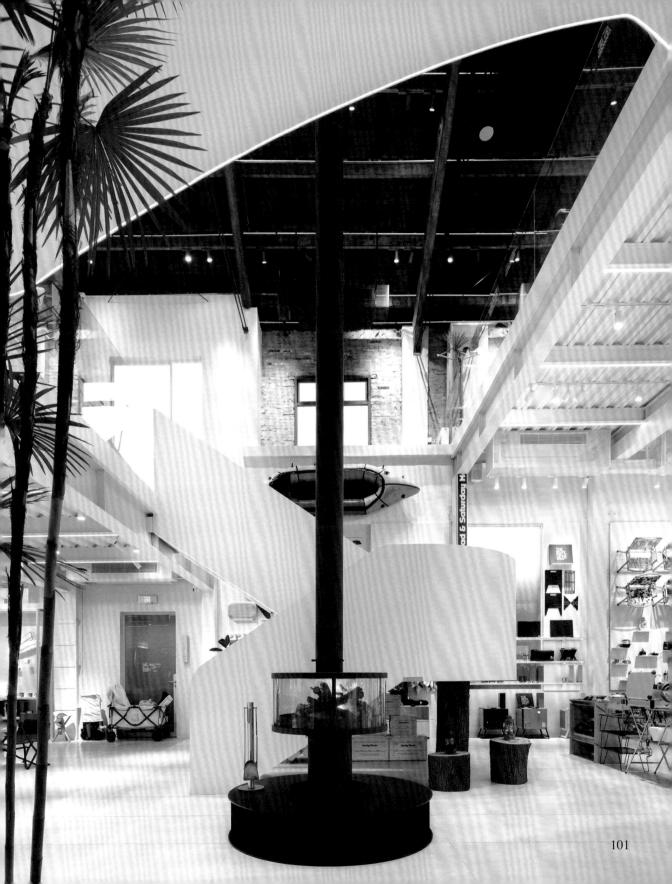

社群體驗活動強化品牌忠誠度

挑高寬闊的分層空間，方便舉辦各類型商品的行銷體驗活動，
例如快閃商店及相關類型的自行車與蘇格蘭舞蹈等體育活動，
藉由定期舉辦各類社群活動來拉近人們與城市的美好關聯，
並延伸出品牌漢堡店與店內茶飲區，藉由實際使用商品來強
化體驗與塑造品牌忠誠度。

一 動線設計

無定向動線分散瀏覽人流

透過四通八達無定向的動線設計，除了讓顧客可以盡情自由探索各平台商品、分散人流，也順勢將戶外生活的無界線感移植到店內的消費體驗，並利用原自行車棚的位置於此設置原木收銀台，作為收攏發散動線的商店出入管控口，工作人員也可在此給予顧客入門溫暖的招呼問候。

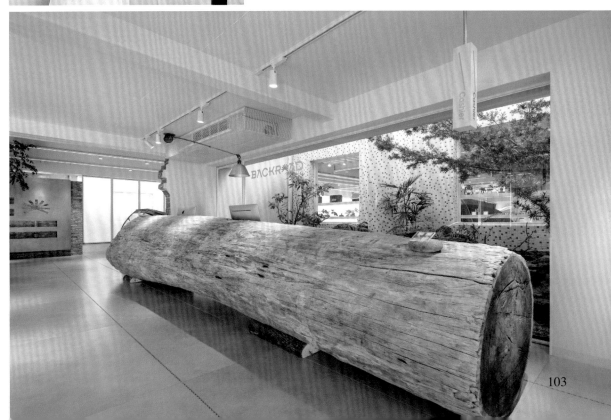

▲ 延伸經營

室內外實境陳設可開放拍攝租借

杭州素有「電商之都」的稱號，因應電商營
運所需要的大量拍攝活動，BACKROAD 店
內不同的樓層平台區隔出不同空間，加上實
境式的商品陳列與戶外露台，恰好滿足各種
戶外、室內、打燈或自然光的拍攝需求，加
上其並未遠離市中心的「城中村」地理位置，
平日可將場地外租供拍攝抖音影片或平面照
片，讓多樣場景滿足不同客群及產品。

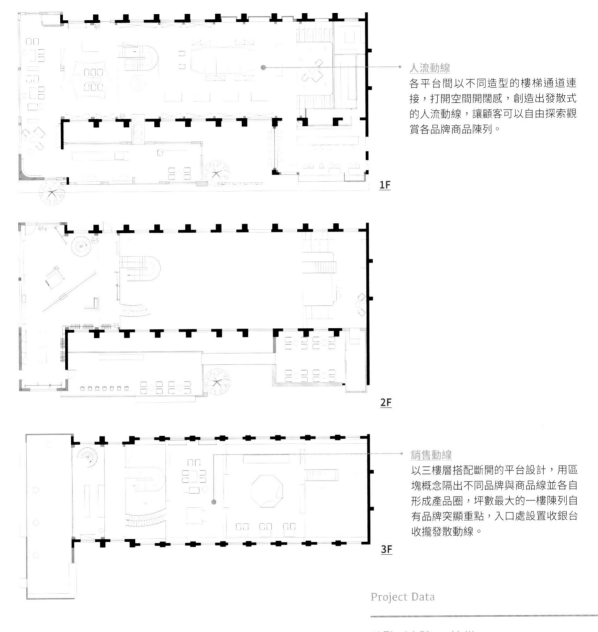

人流動線
各平台間以不同造型的樓梯通道連接，打開空間開闊感，創造出發散式的人流動線，讓顧客可以自由探索觀賞各品牌商品陳列。

1F

2F

銷售動線
以三樓層搭配斷開的平台設計，用區塊概念隔出不同品牌與商品線並各自形成產品圈，坪數最大的一樓陳列自有品牌突顯重點，入口處設置收銀台收攏發散動線。

3F

Project Data

地點／大陸 ‧ 杭州
坪數／約 484 坪（1,600 ㎡）
設計公司／杭州觀堂室內設計有限公司
網站／ www.guantangdesign.com

場景融入精密工藝思維，激發影像創作靈魂
尼康 Nikon 上海直營店

文、整理＿陳佳歆 空間設計暨圖片資料提供＿LUKSTUDIO 芝作室 攝影＿Wen Studio

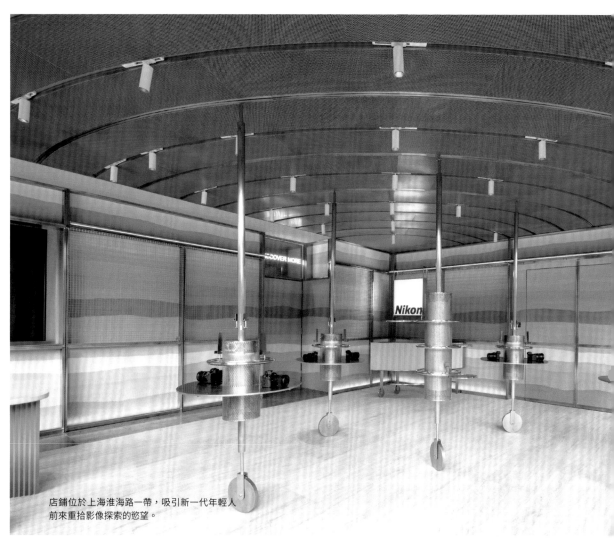

店鋪位於上海淮海路一帶，吸引新一代年輕人前來重拾影像探索的慾望。

零售空間設計核心

1	2	3
推廣品牌文化同時創造攝影學習及影像創作空間。	將戶外感帶入並與工業感結合，呼應野外拍攝體驗。	相機工藝工業美學轉化為展售空間的設計細節。

日本品牌 Nikon1917 年成立以來一直致力於光學和影像產品的研究開發，現今其相機市場因為智慧型手機強大的攝影功能而受到了擠壓。為此 Nikon 首家大陸直營店選在上海繁華的淮海路上，吸引著新一代年輕人前來重拾影像探索的慾望。

　　Nikon 上海直營店位在淮海中路尚賢坊近百年歷史的石庫門建築內，這條路在 20 世紀 30 年代就被譽為「東方巴黎時尚街」，如今也是各大潮牌和時尚餐飲匯集之處，Nikon 選擇在此開店，目的是讓更多年輕的攝影愛好者可以接觸和了解品牌。

以鼓勵創作為理念創造高互動空間

　　Nikon 上海直營店以「創作者通道」（CREATOR'S GATEWAY）及「支持創作」（EMPOWER TO CREATE）為主旨，偏重於品牌文化的推廣和為使用者提供學習以及創作的機會。直營店為一棟三層樓的扇形空間，首先要為這個空間營造一種戶外感，因此用夯土漆牆面來模擬有如紅土陡崖的丹霞地貌，營造一種自然氛圍，然後再依照樓層量身定制整體的零售體驗，樓層從下到上分別展現品牌、產品和服務。每一層的主要材料和夯土漆色彩都配合樓層展示的主題與內容來設計各異的場景。
　　店內可以看到很多受相機工業美學所啟發的設計細節，例如一樓品牌展示區的穿孔不鏽鋼天花板靈感源自光圈和旋轉環，二

樓零售及試用區的圓形展台則有如相機的變焦環，原創周邊產品區的不鏽鋼卡件則源自十字對焦點，這些地方都可以看到設計者的巧思。這些工業感的展示區與戶外感的場景營造相互結合，讓走進來的攝影愛好者能感受到有如在野外拍攝時，精緻器材與粗獷景觀在同一時空相遇的體驗。LUKSTUDIO 芝作室在展示道具和傢具設計上做了很多大膽的嘗試，主要呼應一直以來鼓勵創作的理念。一樓的獨輪展台，不僅能放置產品同時搭載電子設備，還能沿著軌道移動改變展台的布局。二樓相機展示架底部還有可 抽拉的桌面，方便用於臨時放置相機。三樓的座位下方可以收納皮凳和方框木凳，這些傢具都可以靈活組合，將空間切換成不同的功能模式，提供作為拍攝練習的場地。

　　現今日趨虛擬化的世界反而促使人們對實體體驗的渴望，Nikon 相機品牌激勵那些熱衷於戶外探索的年輕族群，走一趟實體店鋪實際享受各種相機與鏡頭的組合搭配，找到適合的款式勇敢創作記錄當下發生的美好。

氛圍營造

夯土漆牆面模擬丹霞地貌 營造自然氛圍

三個樓層皆用夯土漆牆面來模擬有如陡崖坡地貌，營造統一的自然氛圍，同時又因樓層空間屬性設計特色各異的場景。夯土漆背景與不鏽鋼展具的搭配靈感源自在野外拍攝的體驗，精緻的器材與粗獷的景觀形成鮮明對比。

展示陳列

創新展示道具設計自在變換激發創作

二樓展區用暖色調及有機紋理平衡未來主義風格的傢具,相機展架上陳列著豐富的產品吸引顧客進行試拍,特別設計可替換的標價牌和介紹板,還有可以臨時放置相機的抽拉桌面。周邊產品展示區的展示牆工作人員可以用卡件和木板拼出各種組合。

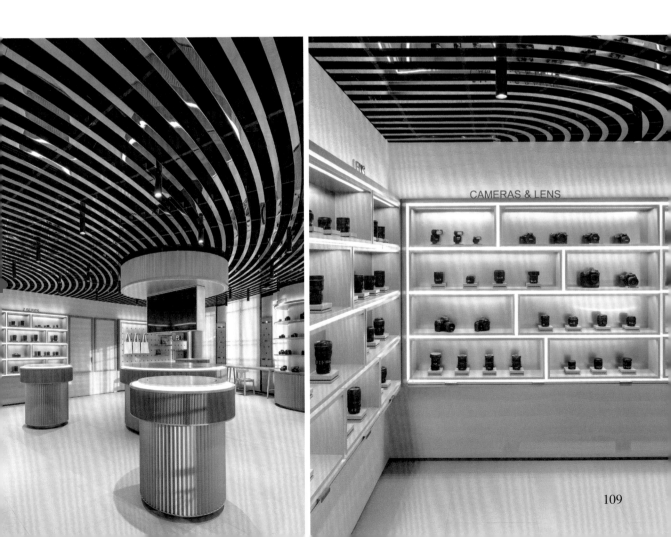

機能傢具設計因應空間活動靈活變化

頂層是提供用戶聚會和學習的活動樓層，天花板原本是縱橫交錯的梁柱和管道，讓人感覺很有壓迫感。為了創造一個更開闊的空間，重新整理雜亂的天花板刷成夜空並掛上點點小燈，喚起人們露營星空下的回憶。周圍卡式座位區下方可以收納椅凳，能隨著空間功能變化而靈活組合。這層樓除了用於拍攝練習，還會進行直播活動 因此規劃了較專業的燈光設計。

展示陳列

擷取相機精密工藝設計靈活展場布局

一樓天花板設計靈感來自相機光圈與旋轉環，旋轉環之間有通電軌道能為展台供電，不鏽鋼展也可以隨之自由移動。展台搭配上環繞四周的網格展架，構成了靈活多樣的展示系統，獨輪展台是由各種不鏽鋼部件組成的精密儀器，每個環節都有特定的功能。

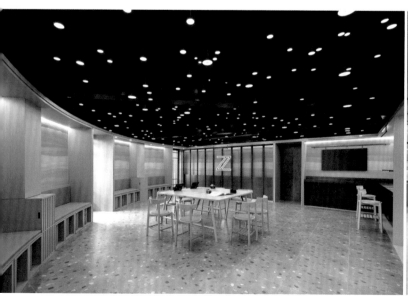

銷售動線
一到三樓的動線裡圍繞著商品展示，無形中
又可以刺激到消費者的購物需求。

1F

2F

3F

人流動線
整體零售體驗跟據三層扇形空間量身定制，從一
至三樓分別展示 Nikon 的品牌歷史、產品展售體
驗及社群活動，提供分享、學習、交流和創作實
踐的空間。

Project Data

地點／大陸 · 上海
坪數／約 81.6 坪（270 ㎡）
設計公司／ LUKSTUDIO 芝作室
網站／ www.lukstudiodesign.com

引進自助科技，線上線下購物整合新模式
ZARA 台北 101 門市

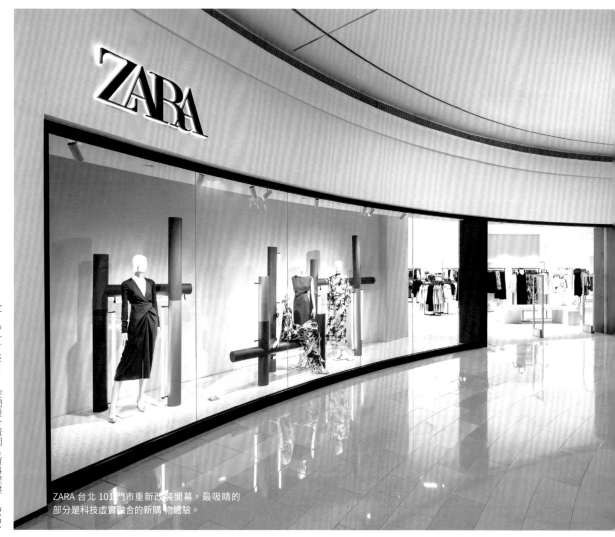

ZARA 台北 101 門市重新改裝開幕，最吸睛的
部分是科技虛實融合的新購物體驗。

文＿Sylvie Wang 空間設計暨圖片資料提供＿ZARA

零售空間設計核心

1	2	3
在台首度引進購物整合科技，並駕全球主要據點。	使用環保建材與傢具，運用藝廊概念展示永續環保理念。	全新自助科技，引領消費者進入參觀探索的樂趣。

走入實體店鋪不再只是單純購物，而是為了享受更具噱頭的感官體驗，ZARA 身為快時尚的代表品牌，早已嗅到這股新零售風向，2022 年 9 月台北 101 門市重新改裝開幕，帶來 ZARA× 科技虛實融合的全新消費感受。

當年西班牙快時尚品牌 ZARA 進駐台北 101 店，朝聖人潮車水馬龍，歷時十一年的舊門市風光決意打掉重練，並在 2022 年 9 月重新盛大開幕，讓台北 101 門市軟硬體設備並駕米蘭、倫敦與紐約等國際據點，兩層樓 500 坪的購物空間，以「藝廊」概念為出發，串聯線上與線下購物整合科技，讓消費者擁有更流暢的購物體驗外，更增添探索新事物的新鮮感。

科技 × 永續，新零售時尚模式

ZARA 台北 101 門市最吸睛的主軸，即是在實體店面運用了線上線下的購物整合科技。情境裡，消費者只需要拿起手機進入 ZARA APP，在家搜尋到喜愛的商品後，再透過庫存整合技術，就能快速顯示商品所在位置，根本無需一家一家的找，一櫃一櫃的翻，只要優雅地到了現場，店員幫忙取貨時，再動動手指頭預約好電子試衣間，即可省去尋找與排隊時間。這種新購物模式，就是用虛實整合線上商店與線下實體店面同步進行的方式，提供消費者更創新流暢的購物體驗。

ZARA 的購物整合科技已經行之有年，在亞洲已經有韓國首爾、日本銀座與上海店鋪跟進，而台北 101 門市更設有亞洲極少數店點擁有的電子試衣間，成為一大看頭。可用 APP 預約之外，也可以直接操作入口機台掃描試衣件數，無須人工服務，對於消費者而言，除了便利，更是對實體店面的全新探索。除此之外，更受歡迎的是自助結帳功能與美妝 AI 虛擬試妝的體驗，接受度高且讓購物變得更加有趣，成功吸引消費者出門購物。

　　500 坪的空間設計也是一大亮點，以藝廊概念出發，用空間來襯托目光所及所有建材與傢具，因為這些原料的觸感與視覺有所不同，更能讓 ZARA 永續環保的理念自然而然走入消費者的五感之中。此外，空間陳列上質感更佳，特意選用大量的圓弧型傢具，翻找衣物更加一目了然；動線則採用開放式的購物空間，但針對運動或美妝商品則設以獨立展售區，讓有專屬需求的顧客能不被打擾，提升進實體店面購物的意願。

**店鋪設計
核心**

氛圍營造

以色示人，活用在獨立系列展售空間

氛圍上，全區以白色、米色、石灰色、不鏽鋼、大理石等建材與色系為主，打造出簡潔明亮的視覺感受，並在部分牆面跟傢具上選擇黑色保持時尚感。部分專區更擁有獨立展售區，像是二樓男裝區 Athleticz 運動系列以不鏽鋼外牆的冷冽色系，呼應服裝科技面料製成機能與造型兼具的衣著，讓運動風格的帥性陽剛感增添時尚營造。

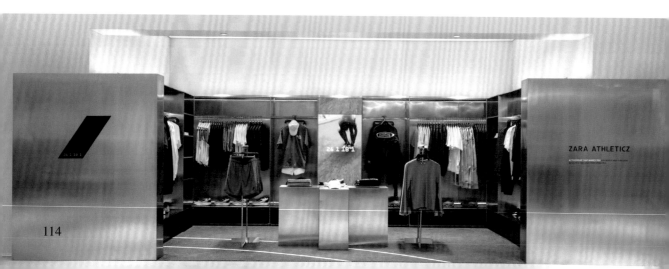

─ 數位科技

步步科技，
讓實體購物充滿驚喜箱概念

線上線下購物科技新模式在 ZARA 全球重要據
點早已行之有年，這次在台引進自助科技，讓
消費者與世界同步，只要透過 ZARA APP 上的
STORE MODE 就可以定位門市商品擺放位置。
每一件商品都擁有自己的電子標籤，在電子試衣
間、自助結帳，也都靠此感應完成。最令消費者
驚喜的是，衣服可不用從購物袋拿出來，直接一
併掃描即可，相當便利。

藝廊概念，
視覺所及都是展示品

不只衣物，空間上把店內所及的原物料都轉化為展示品，像是建材與傢具選用都以環保材質為主，讓永續發展的策略前行，目前以藝廊發想，只有在少數亞洲門市才有。這樣寬敞明亮的開放式空間，搭配了許多圓弧型傢具與配件，像是圓弧式衣架、圓櫃與圓毯，讓死角更少，區域空間一目了然，對於視覺與消費都更加分。

賣衣更賣美！
AI 妝容體驗成功引誘線上客出門

全球同步，ZARA 在 2021 年推出美妝系列大受好評，這一年逐步擴大品項，包括實用的多合一美妝棒、眼彩盤、指彩、刷具，更在今年又推出粉底系列與美妝蛋，門市更設置一台 AI 妝容機，讓消費者再也不用憑著感覺購買，甚至能大膽選用非慣用品項，透過科技行銷手法，成功吸引網路客親自到店內試妝體驗。

銷售動線
電子試衣間外面特別設置自助結帳區，動線更
優化後，就算顧客趕時間也不用擔心買不到漂
亮衣服。

2F

人流動線
ZARA 佔地 500 坪共兩層樓，一樓為女裝與美妝，
二樓為 TRF 女裝、童裝與男裝，分散人流、動線
也比較清晰。

1F

Project Data

地點／台灣 · 台北

坪數／ 500 坪

設計公司／ ZARA Architecture Studio

網站／ www.zara.com/tw

抓緊社群互動消費心理，讓更多人想光臨店鋪

MANGO TEEN

<div style="writing-mode: vertical-rl;">

文、整理＿余佩樺　空間設計暨圖片資料提供＿Masquespacio　攝影＿Luis Beltränng

</div>

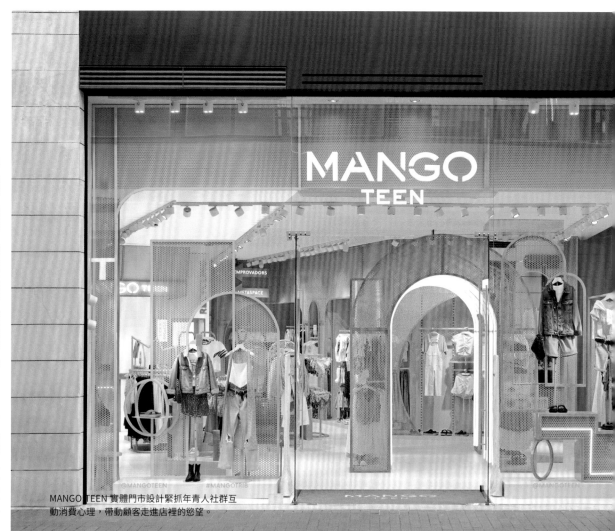

MANGO TEEN 實體門市設計緊抓年青人社群互動消費心理，帶動顧客走進店裡的慾望。

零售空間設計核心

1
以鮮明色彩、光帶建構夢想世界。

2
出奇不意的設計讓人想一探究竟。

3
掌握社群熱潮，顛覆更衣間型態。

以風格多變聞名的西班牙服飾品牌 MANGO 為抓住市場不同的族群，成立以青少年為目標族群的品牌「MANGO TEEN」。推出前，先後於馬德里、巴賽隆納、塞維亞等地以快閃店測試水溫，2022 年 6 月正式於巴賽隆納以實體店鋪問市，店鋪設計中緊抓社群互動消費心理，帶動顧客走進店裡的慾望。

MANGO TEEN 的目標客群是 11 ～ 13 歲的青少年，這類的族群，一出生就活在電腦、網際網路世界的一代，他們不僅數位科技運用自如，消費購物也不再侷限於傳統形式。因此，如何讓他們願意走入店面認識品牌、甚至進而消費，是設計上的一大重點。負責操刀的 Masquespacio 創始人兼創意總監 AnaMilena Hernández 談到：「作為一個青少年，你會懷抱著許多夢想，也期待在那個夢想世界裡有各式各樣的事物發生，或許不真實，但卻充滿著驚奇……」因此，設計上除了運用色彩抓住目光，也試圖將這個年紀該有的特質：探索性、互動性、多元性、虛擬性等納入設計之中，觸發入店的渴望也創造更好的消費體驗。

把年青人的特質放入空間設計裡

Masquespacio 將 MANGO TEEN 店鋪設立為一個充滿夢想的世界，店裡充滿多重視角和各種不連貫且無厘頭的元素，就像是

人在夢中所看到的世界一樣。首先，從櫥窗即可看到設計團隊以鮮明的綠、橘雙色，為店鋪建構色彩繽紛的夢境意象；在入口處設計了一座拱形隧道，內側布滿光帶，暗喻在光的帶領下，將進入超現實的夢境旅程。

雖然總常聽人說現在的年青人很無厘頭，不過也正是因為這些天馬行空的想法，總能創造出令人驚奇的創意和改變。設計者緊扣這項特質，陳列上大膽地將泳池下水梯、洗衣機等物件放入，這些看似無厘頭的元素，卻創造出不同的用途與空間情境，泳池下水梯被用來展出商品，讓陳列變得多樣又有趣；洗衣機則是用來放試穿過的衣物，經銷售人員重新整理後再次上架。設計中也不忘抓住年青人習慣透過數位科技來表達自我與世界建立連結的特性，更衣間在反射材質與炫目燈條的應用下，帶點超現實的味道，宛如走進另一個元宇宙世界一般。當然設計者也知若更衣室只提供簡單的換裝功能，那它不會替店鋪加分，因此裡頭更提供拍攝、錄短影片的服務，同時架設多面鏡，方便從多個角度拍攝與觀察，拍攝完畢後即可發送到社群網站與他人分享，為實體購物增加更多互動樂趣。

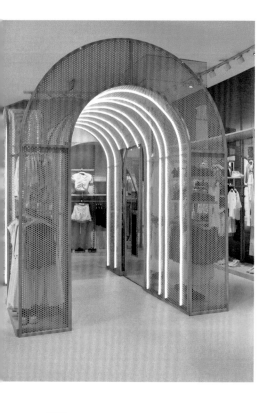

店鋪設計
核心

氛圍營造

光廊隧道讓入店就像走進超現實的夢境裡

設計團隊深知人是視覺動物，試圖透過銷售場景的營造，提升顧客入店意願與青睞。MANGO TEEN 定調為一個充滿夢想的世界，設計者在入口處規劃了一個光廊隧道，觸發人們想走入店裡的渴望，當顧客走入了這個「場景旅程」，銷售場域跳脫了單純販賣商品的思維，賣的是一個超現實夢境氛圍，一個未來時代下的著衣態度。

行銷體驗

摸不著頭緒的設計，背後藏著各式的服務

有些設計總是讓人摸不著頭緒，但卻也因為這樣促使人想一探究竟的渴望。宛如飯店前檯的設計，提供顧客諮詢、支付和領取購物商品等服務，洗衣機則代表了衣物回收區域，提示顧客可將試穿後覺得不適合的衣物放這，既不會影響陳列檯面，也能讓店員重新整理後再次上架。

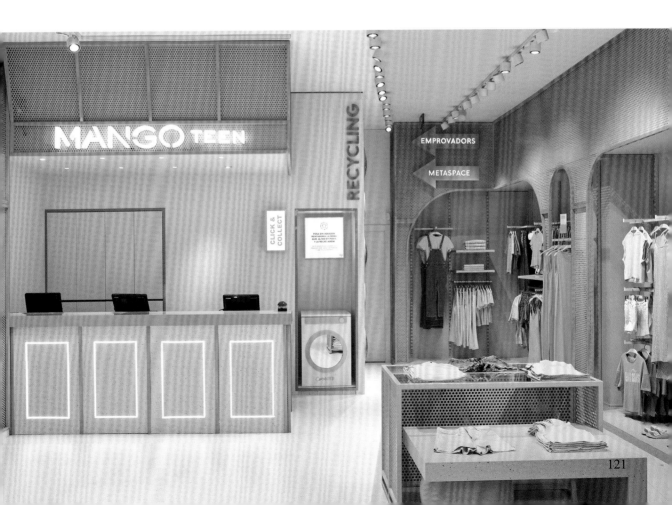

商品陳列可走常規路線、亦可別出心裁

品牌深知年青世代的人常不按牌理出牌，為突顯他們這項特質，展示上除了一般常規整齊的排列呈現，另設計者也大膽地把泳池下水梯納為陳列物件，所陳列的商品項目隨著扶手、踏階呈現一種出奇不意的效果，挑起顧客的好奇心，促使他們想拿起商品看看、了解的慾望。

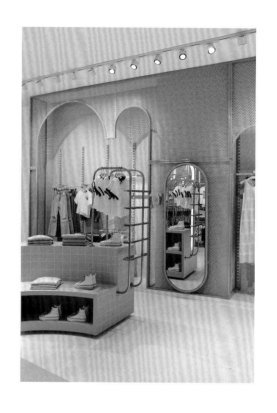

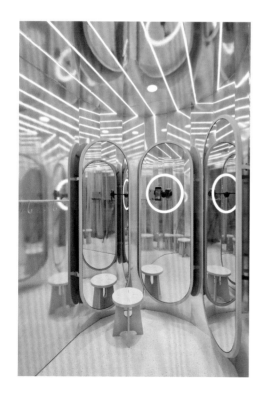

數位科技

改變試衣間型態，成展現自我的舞臺

網路購物的普及，願意踏入實體店消費的人愈來愈少，MANGO TEEN 為了把消費者從線上通路拉回來，更衣室提供拍攝、錄短影片的服務，拍完後即可上傳社群做分享、擴散，展現自我也間接為品牌做了宣傳。此外，更衣間內配置了多面鏡子，方便顧客做全角度的拍攝，也利於檢視衣服是否合身、好看的疑慮。

人流動線
店內加了一道隧道，讓人產生曲徑通幽之感提升
購書的好奇心，增強多樣化的消費體驗。

銷售動線
利用橘、綠兩色隱喻從傳統穿越未來，前者
比較是常規零售的做法，後者加入年輕世代
無厘頭、數位生活的特質。

Project Data

地點／西班牙 · 巴塞隆納
坪數／約 36 坪（120 ㎡）
設計公司／ Masquespacio
網站／ www.masquespacio.com

掌握時下消費趨勢，創立直播間加深消費意願
Villa de mûrir

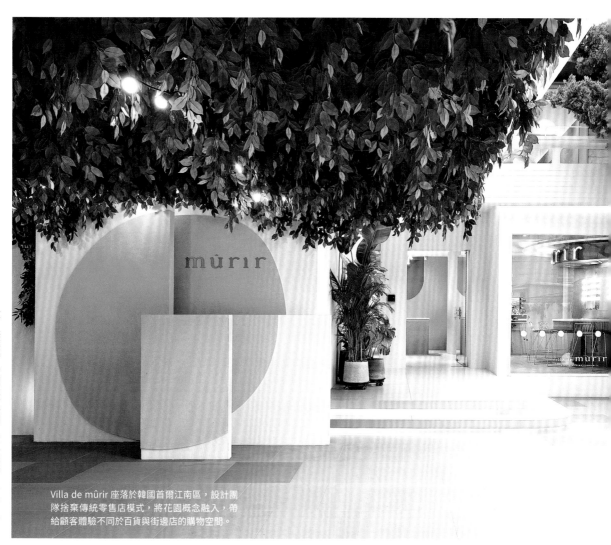

文—洪雅琪 空間設計暨圖片資料提供—Collective B

Villa de mûrir 座落於韓國首爾江南區，設計團隊捨棄傳統零售店模式，將花園概念融入，帶給顧客體驗不同於百貨與街邊店的購物空間。

零售空間設計核心

1	2	3
落實私人化妝間概念，滿足忠實顧客心得交流與潛在客群嚐鮮心理。	掌握社群熱潮，提供YouTuber直播空間，藉機使力宣傳品牌。	整體格局層次分明，顧客經動線規劃停留更久，創造消費。

mûrir 為韓國化妝品品牌，過往經營模式都以線上通路為主，首次以旗艦店「Villa de mûrir」進行實體門市版圖擴張，透過豐富的行銷經驗掌握時下消費趨勢，看中網路社群發達與品牌個人化高漲需求，無論是在店內首創媒體直播間，或是提供當季彩妝服務，帶來新型態零售空間不一樣的消費體驗，也讓 mûrir 成功突圍韓國美妝市場。

Villa de mûrir 為化妝品牌 mûrir 首間旗艦店，初次從線上通路轉戰實體空間經營，源於 mûrir 瞭解到，新一波千禧世代消費者不僅要求購物便利，更在乎品牌能帶給他們何種超乎預期的體驗，於是，mûrir 決定規劃一處可以自由體驗與使用產品的實體空間，希望藉此讓每位顧客通過親身體驗找到美麗的方法，同時作為了解品牌價值的管道。

將消費行為融合買賣、體驗與娛樂，滿足新世代價值＞價格觀念

Villa de mûrir 整體包含戶外區與零售空間，設計團隊 Collective B 從街道入口至零售空間規劃了 15 公尺的過道，必須入店一探的神秘感，激發顧客對此處的好奇心；通過入口，則將兩層樓的 Villa de mûrir 劃分為四區，分別是「Beauty Select Shop」、「Open Studio」、「Makeup Service」與「Cafe」。一

樓包含「Beauty Select Shop」（品牌選物店）與「Open Studio」（開放工作室），mûrir 抓準時下人人都是自媒體的趨勢，免費為 YouTube 創作者提供錄製場域，滿足他們在消費後，能在既有空間做即時直播、錄影進行宣傳，當下有任何疑惑也能立即提供建議。

　　二樓的「Makeup Service」（彩妝服務區）與「Cafe」則提供更深度的品牌體驗，讓顧客不受干擾地享受專人化妝師的美容流程，了解品牌精神，甚至有機會待個片刻，細細品味咖啡暢聊。整體而言，Collective B 藉由動線設計與格局分配，讓顧客自然體驗全部空間，像是想去 Cafe 的顧客會經由動線自然路過選物區，而體驗完彩妝服務的人，也能與朋友到一旁的 Cafe 談天分享心得，更願意停留於 Villa de mûrir。

　　設計團隊認為，設計師應該展示品牌的獨特性和想要傳達給顧客的信息來大膽表達空間，將品牌的精神與空間融為一體，為客戶提供一致性的品牌形象，而不是僅簡單裝飾空間，反而要與藝術家、傢具設計師與平面設計師相互合作，在空間中以新的方式傳達品牌價值。

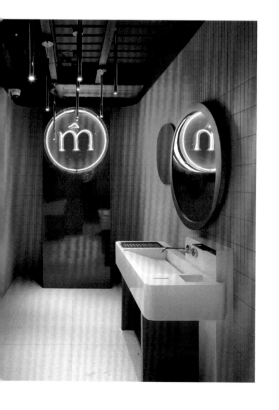

店鋪設計核心

氛圍營造

善用具體識別造型與色彩，加深顧客對品牌之印象

Villa de mûrir 的設計靈感取自品牌三大概念，「Overlap」表達鮮花果實的盛開生長過程當中有機重複圖案的曲線；「free circle」象徵尊重美的多樣性與無拘束，形狀應用於天花板、燈飾與壁紙圖案；「mûrir pink」則是藉由三種不同的粉色調代表盛開的水果與花朵，設計師透過清楚的品牌概念，從造型、燈光、傢具到色彩，展現品牌年輕卻含苞待放的魅力。

數位科技

提供場地讓網紅 Join，免費替品牌做宣傳

社群熱潮依然夯，直播串流隨時可見，網路創作者以各種刻意或巧妙方式傳播品牌文化，甚至對產品的好奇投射到實體空間的探索。對此，Collective B 看中這股趨勢的需求，在空間中置入 Open studio（開放工作室）功能，從完善的燈光到桌椅，提供創作者直播地點，讓他們在購物後能直接拍攝影片並與粉絲分享，間接受惠品牌免費做宣傳。

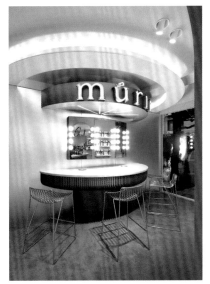

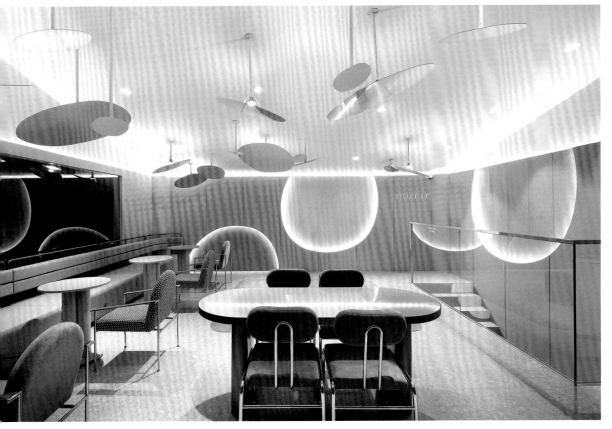

如同花瓣型態隱晦卻自然流動，
無形加深顧客長時間停留

將出入口設置在同處，無形讓每位顧客都能經過主要「Beauty Select Shop」（品牌選物店），然而通往二樓則規劃兩處樓梯，目的是讓預訂彩妝服務的顧客可以直接進入化妝區，無需經過其他空間，同時也讓 cafe 區的顧客不會干擾到化妝區使用者，滿足所需也加深各自的停留時間。另外，設計師也藉由自動屏幕劃分員工休息室，避免與顧客的動線重疊，將員工作業路徑最快化，實現有效率的工作模式。

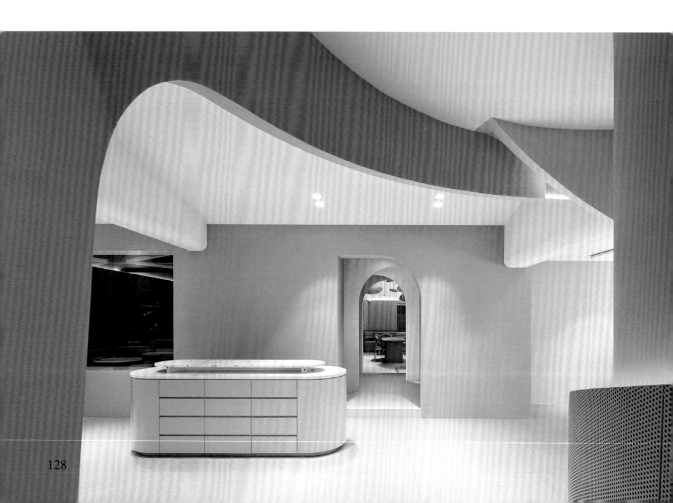

行銷體驗

以調色盤概念展現商品，
讓顧客唾手可得挑選更多

化妝品種類多元豐富，因此設計師藉其體積小巧之優勢，以極簡方式將所有產品陳列出來，而不是把剩餘庫存一同展示在架上，一來顧客能快速瀏覽所有商品，再者他們也能隨性依照自我美感搭配使用。其中架上不僅銷售自家產品，更是策畫與其他公司產品共同行銷，讓展示間像是調色盤般，任何美妝品皆能取得，滿足顧客能在 Villa de mûrir 一次享有最流行的妝容趨勢。

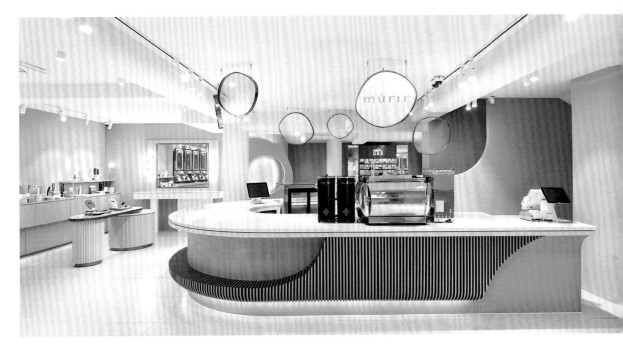

抓住大眾愛美慾望，
落實私人化妝間概念，讓顧客願意持續回流

Makeup Service（彩妝服務區）與傳統美容店的差異在於，傳統美容店對於個人獨特性著墨甚少，而 mûrir 則是藉由選出當季五種妝容趨勢，提供顧客親自體驗的機會，無論事前有無消費，顧客都可先行體驗彩妝服務，再決定選購何種商品，一來避免購買到不適合的產品，也能了解如何藉由化妝，適當突顯自我獨特的魅力，如同品牌精神所言，「彩妝服務將是發掘顧客美麗的體驗，是尊重個人多樣性的機會，每個人都有不同的面孔，每個人都有獨特的美。」

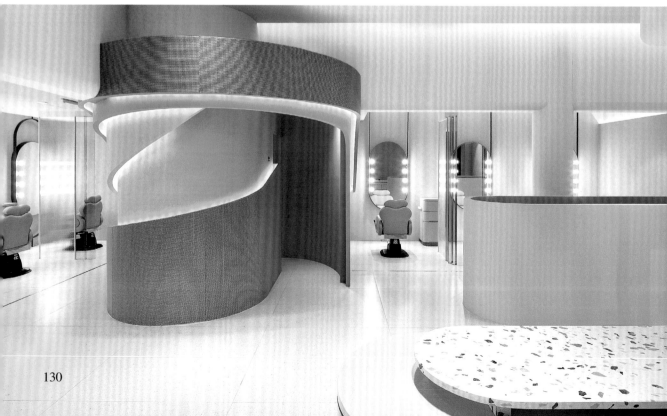

1F

2F

人流動線

一樓是銷售化妝品的店鋪，二樓為
化妝區和咖啡廳，選購完後來到二
樓會感覺就像是公共區域的延伸，
讓購物沒有壓力和束縛。

銷售動線

在入口區域進到室內前，必須先通過 15 米
長的距離才會抵達內部，藉此激發了對美容
品牌場地的好奇心。

Project Data

地點／韓國 · 首爾
坪數／約 170 坪（562 ㎡）
設計公司／ Collective B
網站／ www.collective-b.co.kr

以未來感設計點出品牌願景，
藉有聲書講述六十年發展歷史
RUBIO

文＿王馨翎　空間設計暨圖片資料提供＿Masquespacio　攝影＿Luis Beltrán

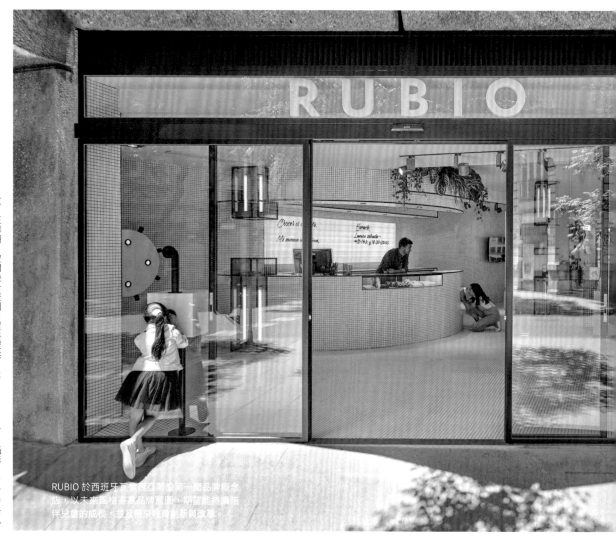

RUBIO 於西班牙瓦倫西亞開發第一間品牌概念店，以未來風格著眼品牌藍圖，期望能持續陪伴兒童的成長，並迎接未來教育創新與改革。

零售空間設計核心

1	2	3
以帶有鮮明色彩的霓虹燈與壓克力板創建了未來派風格。	回應品牌精神,設計數學運算與寫作區增加互動性。	透過 3D 科技與有聲書展示品牌發展史,增加消費者認同感。

「RUBIO」以出版教育相關文具與書籍為品牌核心營運項目,由 Ramón Rubio 於 60 年前創建,透過豐富多元的文具品項,以及深入淺出的書籍,引導兒童發展基本技能。成立以來 RUBIO 已透過網路商店售出超過 3 億本練習冊,伴隨西班牙兒童度過最重要的學習生涯。為了讓服務跨出電商範疇,決定開設第一間實體概念店,表述對於未來的藍圖規劃,同時整理了過去 60 年的發展歷程,將故事以互動體驗的方式傳達給消費者。

　　RUBIO 將首間概念店的設計交給了擅長未來派孟菲斯風格的西班牙設計團隊 Masquespacio,創意總監 Ana Milena Hernánde 表示:「RUBIO 的形象和美學觀念一直以來都與我們的設計理十分雷同,因此我與 RUBIO 首席執行官 Enrique Rubio 很快達成共識,同時在設計上擁有很大的自由度。」而問及設立概念店的緣由時,Enrique Rubio 解釋:「概念店的存在是為了透過實體店面與消費者實際的互動,從中注入品牌的歷史故事,將品牌從過去到現在,如何參與人們的生活以嶄新方式呈現,同時也揭示了品牌未來的藍圖。」

以多互動性空間強化品牌精神，善用數位科技豐富體驗層次

　　Masquespacio 於入口處設計了具有神秘氛圍的隧道，炫目的霓虹招牌與黃橙色壓克力板，彷彿預告著在隧道的盡頭，將迎來超現實的世界。而櫃台的設計靈感則來自於方格筆記本內頁的意象，因此選用潔白無瑕的細小方形白磁磚，整齊劃一的拼貼而成。文具與書籍的陳列方式亦一反老舊的制式排法，RUBIO 試圖牽起商品與藝術品之間的聯想，因此以策展的方式「展出」商品，每一區都如同收藏品展 示櫃一般，簡潔且一目了然，不同於藝術品的是，RUBIO 歡迎消費者任意取下翻閱，與之互動。

　　為了深化互動性的概念，在櫥窗中錯落出現的「窺視孔」，期許大眾戴上放置於一旁的3D 眼鏡，窺探曾經藏於幕後的品牌故事。Masquespacio 亦設計了「數學培訓間」以及「書寫練習簿」兩個區域，前者於層架上掛滿可翻轉的數字與運算符號牌面，不露聲色的將艱澀的數學驗算轉化為平易近人的遊戲場；後者則以透明的壓克力板，水平貫穿於其 中展示的每一本書，使孩子們在閱讀的同時有機會練習書寫，書籍後方散發的微妙紫光，帶來溫暖的感受，並且使單字更加突顯，此區域充分的展現了 RUBIO 以教育為核心的理念。

　　行走到商店的末端會抵達另一道「色彩隧道」，取材自時光機的概念，以放映的方式帶領大眾穿越 60 年的品牌歷史，同時也以有聲書的概念將傳統閱讀形式與當代科技建立連結。「這次的概念店可以視為一種聲明，表達我們對於未來的開放性態度，卻也不至於忘本，而唯有那些在 RUBIO 陪伴之下成長的兒童或者成年人，都能享受於其中的時候，才是核心價值被彰顯的時候。」Enrique Rubio 如此說到。

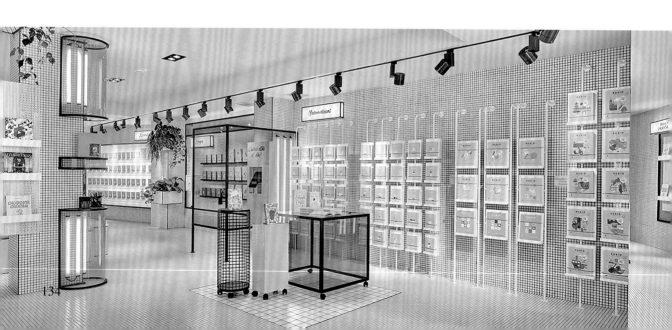

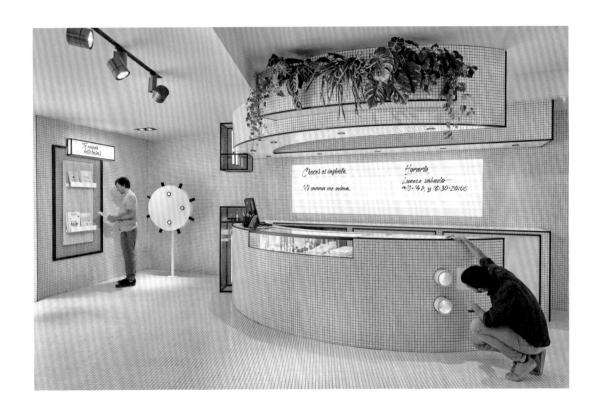

店鋪設計
核心

 展示陳列

以展覽思維進行陳列，
活化動線增加消費者體驗樂

不再將書籍擁擠的放置在呆板與制式化的書架，為了讓出版的書籍以及文具與藝術品的意象產生連結，同時給予消費者嶄新的瀏覽體驗，以展覽的陳列思維進行擺設，並且採用開放式空間，一改單向性的行走路線，以各有特色的區域設計，使動線更加活潑，容許消費者於空間中自由地來回走動與觀賞。

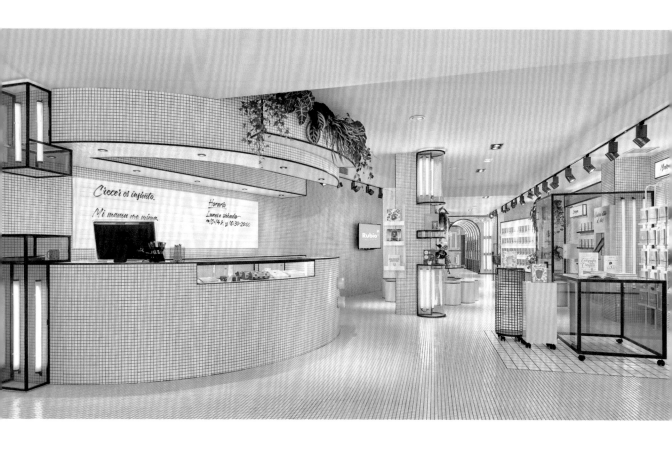

以品牌識別色彩作為主色調，
鮮豔霓虹燈將壓克力板照出未來

當 RUBIO 與 Masquespacio 討論設計的核心策展時，雙方立即達成共識，希望能將品牌的歷史故事與未來藍圖融為一體。因此在空間中大量的使用大膽且飽和的色彩，靈感皆來自於品牌的識別顏色，並且以霓虹燈作為主要的照明來源，結合具有透明感的壓克力板，這些具有當代特質的材料成功的塑造了未來科技感，卻也仍然能感受到該品牌一貫的本質。

── 數位科技

善用現代數位科技語言，
講述閱讀傳統的美好

身為擁有 60 年歷史的老字號品牌，從類比時代遞嬗到數位時代，如何能與消費者建立良好的交流，始終都是 RUBIO 的命題。這次於概念店中採用數位放映、3D 影像以及有聲書的概念，期待以大眾熟悉的數位器材，削減初次到店的陌生感，以更有趣的方式闡述品牌對於閱讀傳統的重視，加深消費者對於品牌的認識與認同感。

互動遊戲場域讓學習在歡樂中進行，
無形中誘發消費慾望

學習無所不在，書店也能是最佳的學習場域。RUBIO 的第一間概念店提供了數學運算區以及書寫練習簿，成為許多親子共同學習與互動的樂園，破除學習沉悶的印象，讓孩童在玩樂中體會數學驗算與閱讀書寫的有趣之處，於無形中建構其紮實的基本能力。

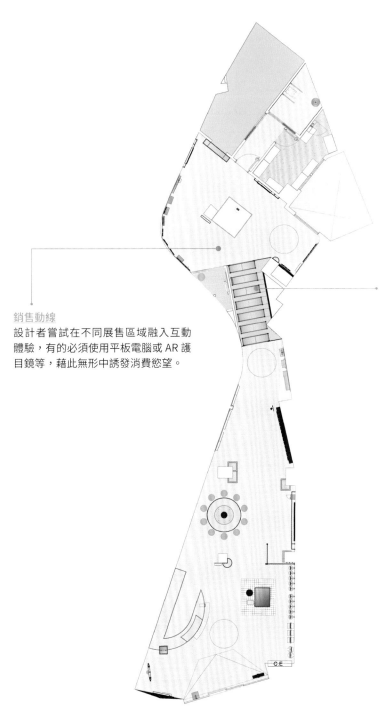

銷售動線
設計者嘗試在不同展售區域融入互動
體驗，有的必須使用平板電腦或 AR 護
目鏡等，藉此無形中誘發消費慾望。

人流動線
消費群含括學生、家長，為加添選書
樂趣，設計者試圖創造出一條色彩隧
道，宛如時光隧道一般探索的同時也
了解品牌歷史。

Project Data

地點／西班牙・瓦倫西亞
坪數／約 61 坪（200 ㎡）
設計公司／ Masquespacio
網站／ masquespacio.com

以空間書寫城市特色，拉近在地共感

林中空地複合書店

文、整理＿余佩樺　空間設計暨圖片資料提供＿HAS design and research　攝影＿白羽

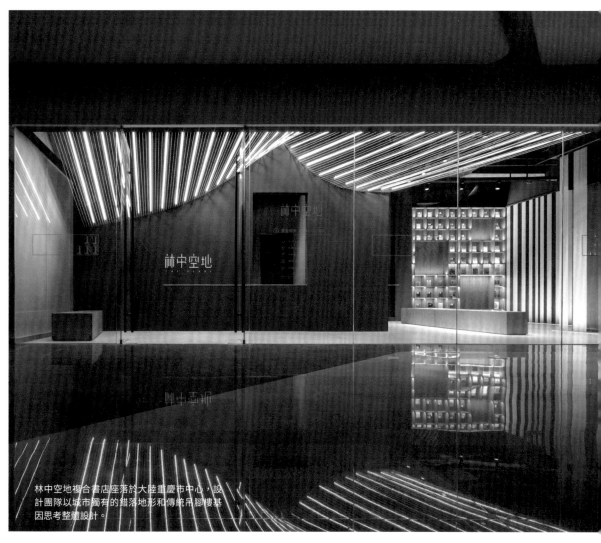

林中空地複合書店座落於大陸重慶市中心，設計團隊以城市獨有的錯落地形和傳統吊腳樓基因思考整體設計。

零售空間設計核心

1	2	3
地理特色成設計核心也創造在地共感。	書店結合餐飲，滿足多樣的消費體驗。	多重定義讓人細細挖掘出空間的魅力。

由 HAS design and research 打造的「林中空地複合書店」，座落於大陸重慶市中心，設計團隊因地制宜，以城市獨有的錯落地形和傳統吊腳樓基因思考整體設計，不僅將閱讀、交流、休憩、分享等功能合而為一，更藉此帶來全新的空間感知。

　　「林中空地（The Glade）」品牌經營者在推出林中空地複合書店前已有營運書店、餐飲店的經驗，為了打開人們對書店的想像框架，決定在重慶市中心成立這間複合式書店，不只讓閱讀存在於美食、展覽藝術、休閒交流之間，也藉此給予人們一個留駐的理由，慢下來品味重慶的城市之美。負責操刀空間的 HAS design and research 主持建築師洪人傑（Jenchieh Hung）談到，疫情前商業空間多以營銷為目的，欠缺更細緻的規劃與氛圍的營造，疫情後除了回應銷售需求，思慮更多的是如何強化人與環境之間的連結感知，讓進到店裡的人能願意花時間駐足、細細品味。

　　設計之初走訪重慶時，設計團隊觀察到該城市建築密度之高，再深入探究背後歷史與文化時，從大陸著名水墨畫家吳冠中所繪製的畫作《重慶山城》裡，看到了重慶山城獨特有起伏地形，以及各種吊腳樓疏密的尺度感，觸發了洪人傑與主持建築師 Kulthida Songkittipakdee 以地域特色詮釋林中空地複合書店的想法，讓前來的人們既可在這捕捉到生活中各種悠閒片刻，也能重新認識重慶的城市特徵。

跳脫單一框架，予以書店多重樣貌

　　延續設計理念，將原本脫開的一、二樓，以吊腳樓的空間形式串聯，從入口準備進入書店，首先映入眼簾的是經由 6mm 線繩所構成的連續大屋面，高低起伏的造型巧妙隱喻的建築特色；起伏樓梯與整合動線帶出微型山城意象，彷彿在預告訪客準備沿著路徑，將展開一番別開生面的探索，自由穿梭書店、餐廳、酒吧等空間，也能在探索過程中進而對場域有新的認識與想像。布局平面時，洪人傑希望藉由設計定義出空間的多種樣貌。空間裡散落著一個個 40 公分 × 40 公分的書櫃，別以為它們只有書櫃功能，模組化概念下，又再變身為展示架、乘座平台、過渡空間的門洞等，誘使人們在走動、探索之後，發現其為何物與用意，也埋下讓人想一來再來的種子。

　　由於林中空地複合書店還提供了餐飲服務，為了讓調性更具一致，洪人傑先是以色系、材質做區域上的劃分，接著再利用線繩做串聯與收攏，讓消費者在相異空間轉換之餘，仍可感受到場域的連慣性以及之間的變化。

店鋪設計
核心

氛圍營造

既是連續屋面，
也像是一本被翻開的巨書

吊腳樓在搭建上會根據山勢的高低，形成錯落有致建築樣貌，為了營造這種感覺，HAS design and research 以 6mm 線繩和 LED 燈，建構出具高低層次的連續屋面效果，遠看會讓人誤以為在空間搭建了一間房子；但換個角度欣賞，它也像是一本被翻開的巨書，正對人們說著：歡迎進來翻開、閱讀並且留下。

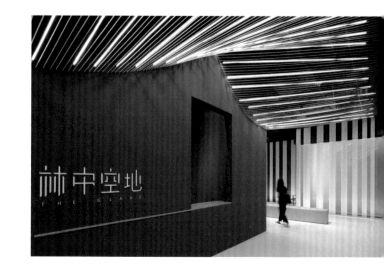

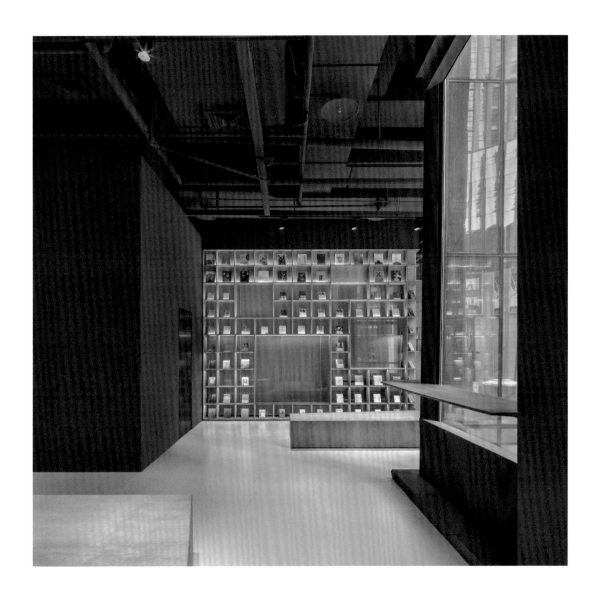

 行銷體驗

場域留白,讓人有時間駐足與品味空間之美

疫情後人們對於商業空間有了新的期待,渴望能與環境有更多的連結,因此設計者在思考林中空地複合書店時,將一個個的書櫃在模組化的延展下,成空間中隨處可見的乘坐平台,每一個人可以用自己想要的姿態找到屬於自己的精神食糧,同時也能品味空間的細節特色。

留意燈的角度，
提升觀者的舒適度

商品展示是非常重要的一環，除了一目了然，視覺舒適也很重要。設計者為了讓書架層板看起更輕盈，以內切斜角方式製造出輕薄感，同時在光源角度的安排上，部分朝上、部分則是朝下發散光源，讓展示物可以被清楚的突顯，卻又不會影響甚至刺激消費者的視覺感官。

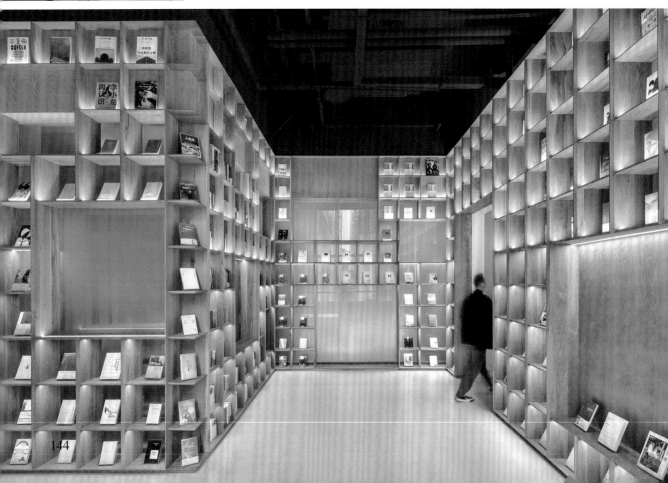

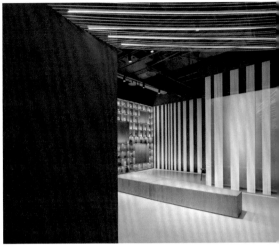

動線設計

迂迴動線創造在山中漫步遊走的感受

重慶是世界著名的山地城市，HAS design and research 提取環境特色藉此布下迂迴動線，創造在山中漫步的遊走體驗。動線的轉折與留白之間依序創造出書店、餐廳，甚至是一些過渡空間，讓消費者 穿梭其中，不只感受空間的錯落與層次，還能保有各區域之間的穿透感與流動性。

多元經營

結合餐飲經營，
讓書店匯聚不同能量

為了打破書店單一形式的框架，林中空地複合書店結合餐飲經營，讓消費者在逛書店時還能享有味覺體驗。此外，在場域中也另闢多功能區域，相關新書發表、講座、論壇等也能在此舉行，讓書店成為匯聚各種文化能量的場域，進一步帶動想一來再來的渴望。

人流動線
利用樓梯建構城市中的微型山城,高低之間創
造了閱讀、交流、休憩、分享等空間,讓訪客
能在遊走中找到自己的停歇片刻。

銷售動線
書店銷售非目的性採購指,以迂迴、多變、
交叉的布局,形成出循環往復的行走路線,
從而有效延長購書者在書店內停留時間。

Project Data

地點╱大陸 ‧ 重慶

坪數╱約 411 坪(設計面積 1,360 ㎡)

設計公司╱ HAS design and research

網站╱ www.hasdesignandresearch.com

在城市中創造一處童話世界
MOOM COFFEE

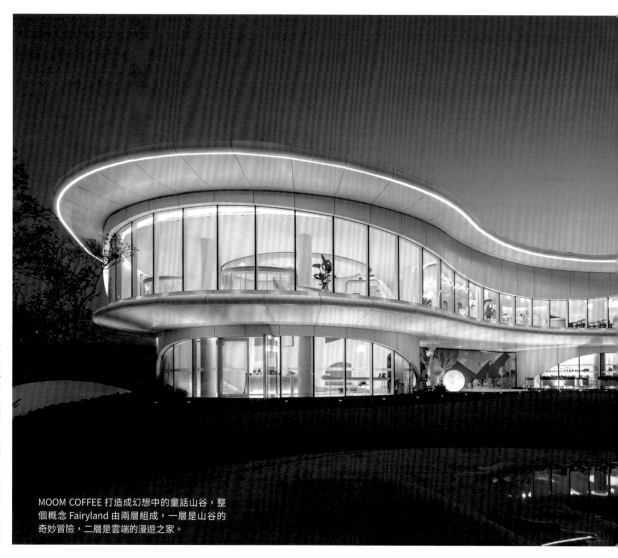

MOOM COFFEE 打造成幻想中的童話山谷，整個概念 Fairyland 由兩層組成，一層是山谷的奇妙冒險，二層是雲端的漫遊之家。

文—蔡婷如　空間設計暨圖片資料提供—峻佳設

148

1

結合 IP 展覽與銷售，連結年輕族群。

2

創造療癒的空間設計，黏著在地居民。

3

融合多樣型態，創造多元的消費體驗。

在上海最新開發的城市區域臨港片區，面對著極地海洋公園，峻佳設計塑造了一處童話世界，將可愛的精靈帶入，在這個以咖啡館為載體的空間裡，導入 IP 主題與故事感，同時還連結藝術裝飾、書吧、輕食、共享空間等多元樣貌，體驗變得更加豐富有趣，亦增進區內民眾之間的情感交流。

上海是全世界擁有最多咖啡館的城市，咖啡文化已經成為上海另一張城市名片，如何做出差異變得重要。峻佳設計創始人 Kyle chan 希望將「MOOM COFFEE」打理成療癒系咖啡館，以「奇幻森林」、「極光」、「精靈」等主題故事吸引年輕人，創造美好消費記憶。透過夢幻場景吸引顧客停留並產生有趣連接，以「輕商業、重體驗」理念，創造與眾不同體驗空間。館內特別設置了 IP Shop，是針對新世代群體規劃的文化體驗空間，有各色潮流文創 IP 在此展示出售，為年輕群體提供一個可以交流，進行文化共鳴的場所。

咖啡店所在的獨棟建築是一個流線型建築形態，做室內設計時，延續曲線線條，各個空間中以弧形體塊為連接，比如弧形吧檯、旋轉樓梯、牆面線條、弧形座椅等，觸發遊逛時的感受，空間有了自由理解的藝術性，視覺最大化的同時增加場景感和體驗感。蜿蜒的弧形門洞設計，像城堡的窗戶，極大豐富空間視覺，也將兩層樓空間整體連接起來，增加空間對望關係。雖然空間是固定的，但人是流動的，趣味性的開窗關係使得空間中的人也成為風景一部分。

童話故事般的空間，喚醒人們內在的童心

設計上，將特殊訂製的壓克力條運用到弧形牆面，輔以漸變色背景，環繞在中控區域的極光場景，幻想中的童話山谷成為現實。在吧檯等區域運用了磨砂透明材質及不同顏色的半透明材質，形成暈染視覺效果，光潤流暢的流線型外形與通透晶瑩的材質融合，加深夢幻感，打造溫暖年輕又療癒的品牌形象。

在上海，咖啡館像是燈塔、城市記憶點一樣的存在，是生活的一部分。在咖啡館裡，咖啡本身或許已經不是最大的亮點，在這個空間裡人們除了喝咖啡，還能體驗 IP 展覽，結合輕食、共享空間、藝術裝飾、書吧，空間提供多元樣貌，讓顧客體驗更加豐富有趣。

店鋪設計核心　　　　氛圍營造

以童話場景來喚醒在地居民的童心

這個項目定位是童話療癒系咖啡館，融合輕食、書吧、共享空間、兒童空間、藝術裝置等綜合場景。項目位於上海的臨港新區，是上海最東部也最新的城市區域，周邊有海昌極地海洋公園和全球最大室內滑雪場。目標客群主要是面向該區域的社區居民、年輕人群體，也有周邊辦公人士以及來此旅遊的親子客群，以童話場景為發想，喚醒在地居民的童心。

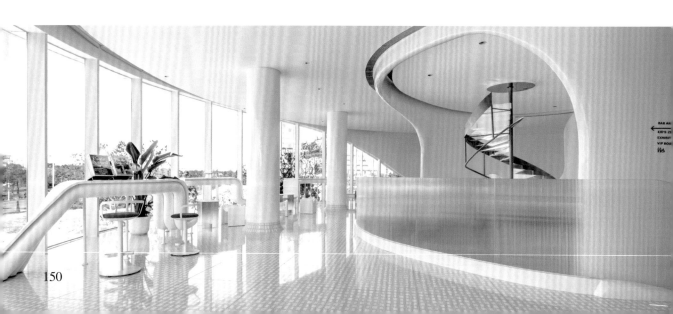

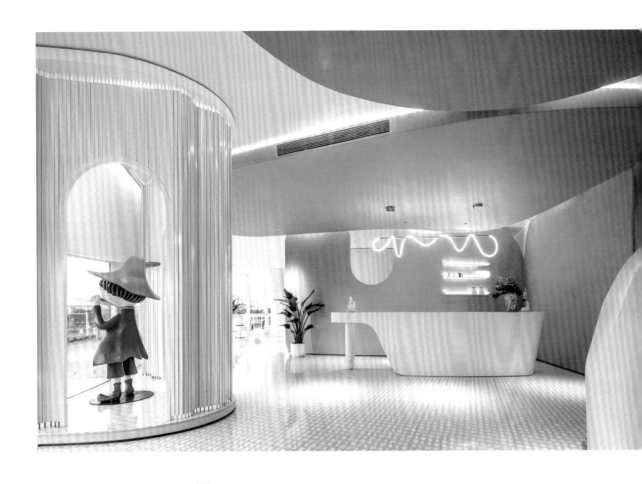

行銷體驗

把繪本變成現實場景，營造美好體驗

希望將童話般美好的生活方式植入其中，由此設定了「Fairyland」
芬蘭童話主題，從象徵愛的小精靈出發，將「奇幻森林」、「極光」、
「精靈」等童話場景投射進設計語言，進行藝術化元素提煉，比如
牆面漸變的極光，大小不一的蜿蜒門洞等，將繪本場景元素融入，
猶如奇幻旅程，充滿童話感。

IP Shop 讓人輕鬆接觸潮流文創

空間中的特色 IP Shop 是針對新世代
群體定制的文化體驗空間,有各色潮
流文創 IP 在此展示出售,空間裡融
入了咖啡、輕食、書吧、共享空間、
兒童空間、藝術裝置等現代都市人群
的日常生活場景偏好,傳遞的是一種
多元、共享社交、暢享慢生活的消費
體驗。

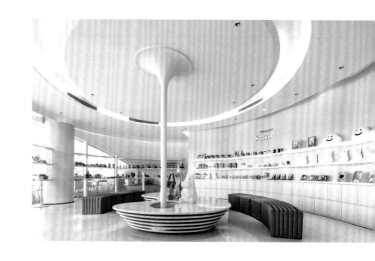

合理的路行帶出趣味的遊逛感受

將吧檯設置在正對入口的位置,動線圍繞吧
檯展開,消費者在吧檯點單後可以選擇在一
側的弧形長椅上坐下交談,也可以沿曲線型
階梯至二樓空間。透過多個大小的門洞開窗,
前後體塊穿插,無論在哪個角度都能看到吧
檯區咖啡師的操作。合理的動線把各個功能
體塊串聯在一起,成為開放的空間關係,形
成趣味遊逛體驗。

人流動線
運用大小不一的門洞開窗，前後穿插體塊、串聯功能
之餘它也是空間隱形動線的一環，形式趣味遊逛體
驗，也默默引導著人們走完所有角落。

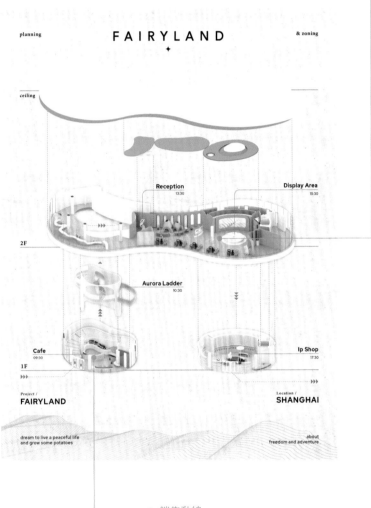

planning F A I R Y L A N D & zoning

ceiling

Reception
13:30

Display Area
15:30

2F

Aurora Ladder
10:30

Cafe
09:30

Ip Shop
17:30

1F

Project /
FAIRYLAND

Location /
SHANGHAI

dream to live a peaceful life
and grow some potatoes

about
freedom and adventure

銷售動線
將咖啡廳設於一樓，以此吸引顧客上門也帶
動人流量，進而再透過分層動線分散人流，
延長他們待在空間的時間和購買的慾望。

Project Data

地點／大陸 · 上海
坪數／約 253 坪（838m²）
設計公司／峻佳設計
網站／ www.karvone.com

開創傢具展示空間新格局，以咖啡廳結合陳列室經營

Zoobibi

文＿王馨翎　空間設計暨圖片資料提供＿The Stella Collective

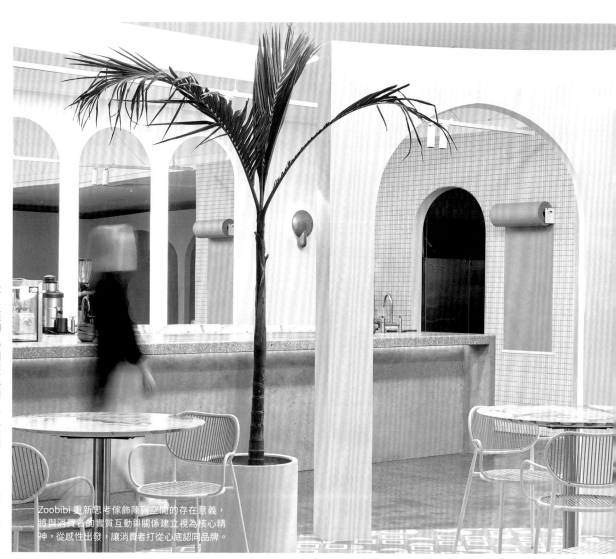

Zoobibi 重新思考傢飾陳列空間的存在意義，將與消費者的實質互動與關係建立視為核心精神，從感性出發，讓消費者打從心底認同品牌。

零售空間設計核心

1	2	3
樹立傢飾陳列實體店美學新高度，照顧消費者的心靈感受。	予以空間靈活變動性，可依據需求自由更換布景與擺設。	傢具傢飾結合咖啡廳的經營，豐富消費者的零售體驗。

陳列空間對於傢具傢飾品牌而言，扮演著舉足輕重的角色，這一點即使在現今網路電商盛行的數位時代中，具有無法被取代的必要性。以電商平台起家的澳洲傢飾品牌「Zoobibi」，於墨爾本設立了第一間概念店，並且結合咖啡廳共同經營，為消費者構築一個「烏托邦」式的理想生活樣貌，並且自然帶入品牌商品的展示，無形中催化了消費者的購買慾望。

　　Zoobibi 原先為主打網路銷售的傢飾電商，2019 年決定於墨爾本開設第一間品牌概念店，一反將零售與展示合而為一的作法，亦不著眼於重現群眾普遍的生活樣貌，反之，Zoobibi 委託了 The Stella Collective 室內設計公司為品牌創建一個以感性至上、具實驗冒險精神，且蘊含「烏托邦」哲學的陳列空間。The Stella Collective 主席設計師 Hana 表示：「Zoobibi 本身是極具野心的品牌，尤其在建構消費者的美學涵養上，再加上品牌本身的選物極具特殊性，且帶有波希米亞流浪者的風格味道。為了扣合品牌的形象與核心精神，決定以『現實之外』世界的概念創建展示空間，整體環境富含藝術價值，讓消費者前來沉浸於其中時，能將 Zoobibi 獨到的美學逐漸內化。」

明確界定線上線下功能性，實體店讓品牌精神更具象

　　Hana 進行設計時，於空間中不吝惜多處留白，而非以商品填滿視線，並且多處擺設手工藝術品，同時於各處細節考慮該如

何倚靠豐富的觸覺性材料，增強消費者於空間中所獲得的感官體驗。此外，色彩是空間中影響情緒的關鍵元素，Zoobibi 的陳列空間以溫潤的奶油色、灰色、淡桃紅色……等中性色彩為主，除了想要營造恬淡無爭的氛圍，同時也更易於包容該品牌時常更換的商品佈置以及場景轉換。由於 Zoobibi 傾向於以有機的曲線設計取代堅硬的幾何線條，同時該品牌的傢飾選物多來自亞洲、中東的手工藝匠，因此 Hana 便以故鄉敘利亞的建築與藝術美學作為靈感來源。空間中以具有古典象徵的拱門，作為進入不同主題場域的入口，並且於中央設置了庭院，綠意盎然且天光充沛，庭院中亦重現了於敘利亞古老建築中常見的噴泉，緩緩流動的水聲與周圍景致相得益彰。而 Zoobibi 概念店與其他傢具陳列空間的差異性在於，Zoobibi 並不著重於刺激消費者於實體店面中購買產品，反之，利用結合陳列室與咖啡廳的方式，間接為實體店面帶來穩定的獲利，並且讓消費者能一邊漫步於優美的陳列室，一邊啜飲著美酒與咖啡。而咖啡廳所使用杯盤器皿，亦來自於品牌本身，無形中拓展消費者體驗產品的經驗，進而刺激消費者前往 網路商店購物的慾望。

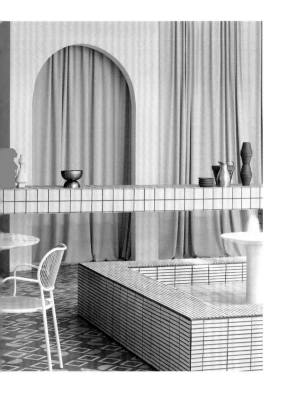

氛圍營造

打造脫俗的陳列空間，
帶領消費者踏上精神淨化之旅

Zoobibi 概念店位於澳洲墨爾本市中心，團隊立意於打造城市中的一片淨土，以中性溫潤的色調取代奪目吸睛的飽和色彩，適度的於空間中植入綠意、引進日光，深信人對於自然元素具有源於天性的渴望，藉由提供消費者淨化身心的一方天地，深化消費者對於品牌精神的認知與認同感。

行銷體驗

以噴泉回應品牌選物風格，利用水聲喚醒感官體驗

設計師 Hana 以故鄉敘利亞傳統建築中常見的噴泉設計，呼應 Zoobibi 對於亞洲、中東手工藝品的熱愛。消費者緩步進入空間時，從遠處便能聽見潺潺的水聲，藉此喚醒消費者的聽覺體驗，並且吸引其循聲前進，步向空間的核心設計「中央庭院」，無形中成為瀏覽動線的最佳嚮導。

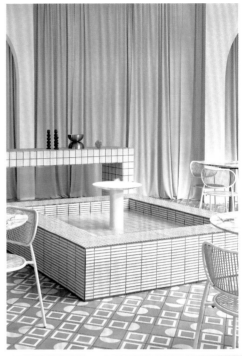

加乘服務

結合咖啡館經營，豐富體驗層次

為了讓消費者能在瀏覽陳列時，能讓身心更加放鬆，並且享有味覺體驗，Zoobibi 的概念店中結合了咖啡店，飲食是生活中必不可少的一部分，當人們得以搭配咖啡、甜點與美酒進行觀覽時，也更能放下拘謹之心。同時咖啡店所使用的杯盤器皿，皆來自於品牌選物，因此也在無形中達到了行銷展示的效果，刺激消費者前往線上網店進行選購。

告別琳瑯滿目的視覺表現，適度留白撫慰日常煩憂

Zoobibi 將美學的傳播視為品牌的責任，此信念亦展現於陳列
空間的設計上，不貪於將販售商品全數展示予消費者，在擺
飾前反覆叩問其藝術性與美學價值，尊重空間本有的質地與
氛圍，克制而恰當的選擇展示的商品，適度於空間中留白，
讓消費者的視覺得以有舒緩之處，同時起到沉澱心靈的效果，
Zoobibi 始終相信：「購物不必倚靠衝動。」

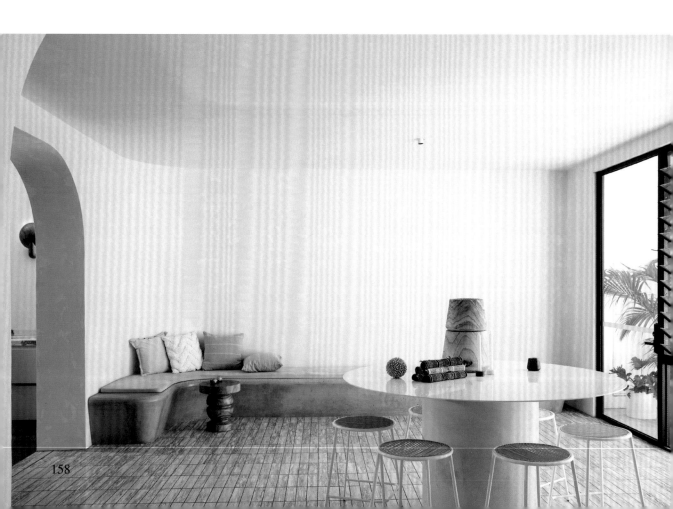

人流動線
為了讓人們除了購物之餘還能品嚐咖啡，運用傢具圍塑出各個小區域，讓消費者能自由地探索。

銷售動線
正因是展售結合咖啡廳的設計，每一處都能成為陳列區，以一種無形方式滲透其中，觸發想逛、想看的慾望。

Project Data

地點／澳洲 · 墨爾本
坪數／約 140 坪（460m²）
設計公司／ The Stella Collective
網站／ thestellacollective.co

建築作為光的容器，無法被取代的實體店體驗
八次方照明研究所

文—賴姿穎 空間設計暨圖片資料提供—SANJ 叁頡設計 攝影—楊耿亮

空間中的動線不受限，人們透過走動不停探索
光千變萬化的樣貌。

零售空間設計核心

1	2	3
轉化展示思維，沉浸體驗描述光產品。	植入光的意象，讓空間容納多元活動。	結合智能科技，展現光的生命與溫度。

現今的燈具產業在高度同質化的競爭下，發展漸趨於停滯，產業的危機或許是自身發展的轉機，燈具品牌「八次方照明」選擇成立「八次方照明研究所」店鋪，為品牌另闢出一條不同的道路，同時也藉由沉浸式體驗，喚醒大眾對照明的感知，並與品牌產生共鳴。

八次方照明在面對品牌轉型、突圍、進化的過程中，除了留意產業走向，也觀察到消費行為與客群板塊出現了變動。電銷與網購的盛行，加上新一代主力裝潢群已轉移到 90 後、00 後，對他們而言數位社群已是家常便飯，採購消費也相當有主見，尤其是照明選購上，傳統銷售方式對他們已不具吸引力，若想單靠網路商場美圖行銷，也不足以傳達產品的價值與溫度。再加上照明有別於其他商品，必須融合空間、氣氛營造，才能體現出它應有的特色與價值。這也讓八次方照明更加確信，唯有成立實體店鋪並透過深度的體驗，才能與消費者溝通並做詳盡的表述。

在品牌與設計兩方進行深入討論後，決定以獨立店型發展實體店，一來可以以讓服務呈現更完整，二來也有助建立消費者對品牌的信任及好感度。八次方照明與 SANJ 叁頡設計深知面對照明產品銷售，必須提供一套完整的方案顧客才會埋單，再加上品牌本身以提供客製化服務聞名，因此實體店規劃上，以一站式全方位解決方案為核心，從產品、設計、空間到應用，所有服務都能在這獲得滿足。

解構維度為數個塊體，分別模擬不同情境體驗

面對「光」這項銷售產品，SANJ 叁頡設計設計師陳見璜讓空間成為載體，透過沉浸式體驗感受光的各種姿態與溫度。由於光影的展示無法侷限於單一立面或塊體，陳見璜透過拆解、組合多維度方式，來表達光線存於空間的意象。同時也以非具象方式模擬開放、半開放、封閉式及不同尺度的空間感，讓人們更能感受光在不同類型空間的氛圍。唯一的燈具展示陳列牆以沖孔板製成，結合智能設備，透過壓克力棒傳導出光的生命力。

為了不侷限銷售空間發展，店內進行許多實驗性的照明測試，期望透過燈光串聯不同主題活動，如藝術展覽、座談等，創造更多可能性；另外品牌也整合網路通路微信，鼓勵消費者跨通路消費，無論線上線下都能獲得一致的服務體驗。

店鋪設計
核心

數位科技

藉由智能科技去展現光的生命力

陳見璜認為光是有生命且飽含能量，便在八次方照明研究所，以智能技術去控制光盒子的明暗，帶出心臟安穩的跳動，或是呼吸吐納的效果，結合飄浮在空中的形式，從視覺就能感受到律動，就連展示牆面也有燈光閃耀效果，予人活力感，加深人們去探索光與環境的關係。

展示陳列

以光特性開創新的展示體驗

設計師掌握不同類型的燈具，並歸納出投射燈、洗牆燈、燈帶、流明天花等效果，以非具象的方式呈現空間，藉由不同的盒子模擬開放、半開放和密閉的空間感，讓人們在純光的空間中感知環境與光的關係。此外也搭配沖孔板展示架，讓品牌能依需求做彈性陳列。

動線設計

從現實走向虛擬，再從虛擬走回現實

店裡並非全都是光的體驗空間，藉由不同情境的穿插，製造虛擬、現實的錯覺。自入口進入空間，即從現實走向虛幻光影，沒有既定的動線，繞著光盒子走一圈，有高有低，通過不同尺度的場景，去探索光的無限可能。結束光影觀覽走向門口的洽談區，從虛擬旅程走回現實，藉由尋光的過程感受溫度與維度。

開闊品牌的視野，吸引更多有相同理念的人

面對疫情衝擊，人們爭相拓展線上商城，八次方照明卻看見視覺傳達的疲乏，選擇創建沉浸式實體店，與人們做更深層的交流。運用白色作為基底，不只讓光有最好的投射效果，達到展售目的，同時也善用白色的高包容性，讓各種活動都能進到空間中。

人流動線
基於探索光的主題,刻意隱藏了往上的動線,讓人無法一眼看清楚路徑通往哪裡,進而吸引人們在場景間移動與探尋。

銷售動線
陳列展間裡加設了可以讓消費者觸摸體驗的設計,逛的過程可以了解照明於空間的應用,也能對產品品有更深一層的了解。

Project Data

地點╱大陸 · 廈門
坪數╱約 35.6 坪（118m²）
設計公司╱ SANJ 叁頡設計
網站╱ www.sanjdesign.com

究竟，新零售對零售產業有何影響？對應到銷售場景的設計又有何改變？必須了解才能掌握趨勢，進一步替品牌或企業開拓下一個市場。此章節以「新零售空間設計策略」為方向，切出體驗致上、設計思考、科技應用、創新服務等四大策略，藉由進一步分析說明，作為企業、設計師未來在規劃零售空間的參考。

CHAPTER 3

各類產業
皆適用

必學新零售空間設計策略

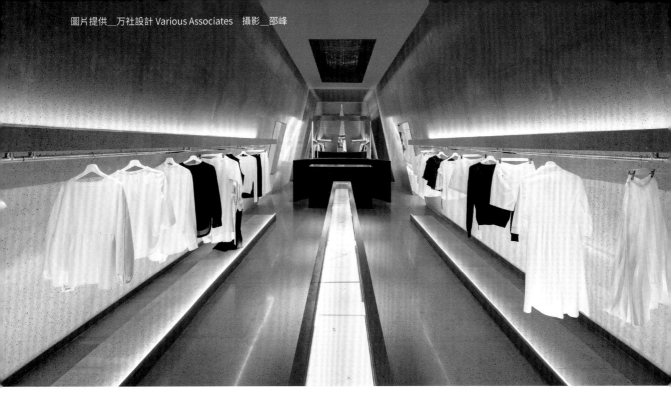

圖片提供＿万社設計 Various Associates　攝影＿邵峰

策　略

1

體驗至上

這幾年歷經疫情之亂，實體零售面臨更嚴峻的挑戰，為了留住顧客，透過建立場景消費體驗，以實際接觸與消費者做深刻的交流，也建立相互的信任感與好感。

Point 1

主題建構

新零售的出現意味消費者的需求出現了巨大變化，已無法滿足傳統零售所提供的線下體驗，而實體通路為了將消費者重新引流至店內，會為空間設定主題故事，讓零售空間不只獨特也讓人沉浸流連。

契合的切題，創造店鋪在市場上的獨特性

實體通路裡體驗變得重要，對此設計者在規劃時會注入主題，為空間敘事也建立獨有性格。像「X11 上海全球旗艦店」以「X 方舟」為題，BloomDesign 綻放設計採用符合客群審美取向的「賽博龐克」與「廢土美學」作為貫穿空間鋪陳的語彙。万社設計 Various Associates 在操刀「PMD 玩具倉庫前灘太古里旗艦店」時，以玩具萬花筒為設計靈感，千變萬化的視覺感受觸發顧客的好奇心，亦達到強化品牌與藝術時尚結合的鮮明印象；規劃「SND Boutique」概念店時則是以「教堂」為藍本，將建築的思維與概念從室外延伸到室內，讓消費者在行走的同時感受其靜謐聖潔的氛圍。

從地域範疇出發，為品牌主題下新註解

當品牌的經營之路要走向跨城、甚至是跨國時，為了建立知名度，必須以在地人熟悉的語言向消費者溝通，建立好感，進而才能帶動銷售。源於義大利的珠寶品牌「GAVELLO」，為深入希臘市場，實體店以連結島上度假特色，把游泳池變成珠寶店，不只拉近珠寶與在地客的距離感，外來客也會感到好奇想一「逛」究竟。美妝零售品牌「HAYDON 黑洞」，則是以當地古老天文台構思位於大陸鄭州的實體店，融入當地天文台遺址，創造具情感記憶點的購物環境。

「X11 上海全球旗艦店」以「賽博龐克」與「廢土美學」語彙貫穿空間。圖片提供__ BloomDesign 綻放設計　攝影__魯哈哈

「GAVELLO」把游泳池變成珠寶店，連結島上度假特色。圖片提供__ SAINT OF ATHENS　攝影__ Gavriil Papadiotis

抽象的設計手法，找到連結的共鳴點

設計是引起共鳴的提醒，透過轉譯將在地特色融入，當民眾進入到空間時，易於理解也能在內心產生共鳴。HAS design and research 以城市獨有的錯落地形和傳統吊腳樓基因思考「林中空地複合書店」，成功創造在地共感，帶來全新的空間感知。Wutopia Lab 在規劃「朵雲書院黃岩店」時，從黃岩的在地特產橘子中提煉元素，化為空間中的色系代表，也讓連結感更為濃厚。

場景行銷，建立環環相扣的體驗

在這個資訊、雜訊充斥的時代，要想讓產品被買單，就需要刺激消費者的感官。有別於傳統行銷模式，場景式行銷已成為現下銷售的趨勢，最有名的莫過於北歐傢具品牌「IKEA」，將產品佈置成各式各樣的生活場景，讓所有客直接感受真實與美好，讓消費者的「時間」、「空間」、「需求」、「情緒」一次到位，驅動真實行動，促成有效的購買力。

「朵雲書院黃岩店」從黃岩在地的橘子提煉元素，化為空間代表色。圖片提供__ Wutopia Lab

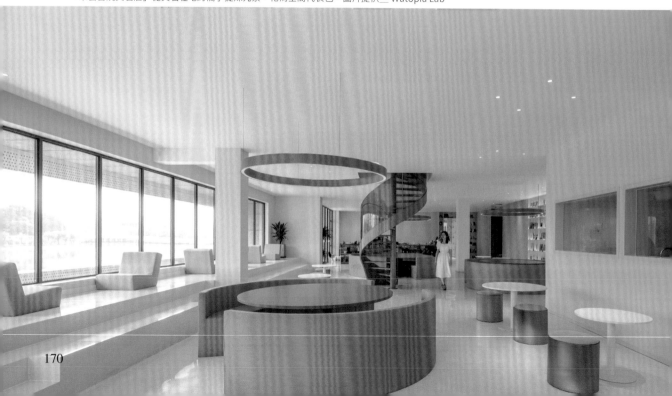

「NOKE 忠泰樂生活」以「參與式體驗」為宗旨,帶來有別以往的銷售體驗。攝影__余佩樺

Point 2

氛圍營造

當零售店鋪的主題確立後,還需要進一步藉由環境氛圍的鋪陳,讓空間不單只有銷售,而是走進之後可以感受一場豐富的主題洗禮。

以策展、藝術手法為空間敘事

策展是近幾年帶出新零售空間視野的另一波力量,不單只是解決銷售環境問題,更針對品牌進行核心價值梳理以及建構新的論述,予以消費者在購物過程中,還能覓得更廣泛、更深層的意義。以新開幕的「NOKE 忠泰樂生活」為例,以「參與式體驗」為宗旨,擷取策展精神,從建築空間、進駐品牌、散布各處的藝術品及特色展覽娛樂等,帶來有別以往的逛街體驗。此外扣合藝術裝置甚至把藝廊的精神帶進店裡也是流行的手法之一,Nota Architects 主創建築師錢詩韻表示,在銷售空間裡策劃大型裝置或搭建新鮮有趣的場景,讓店裡的環境時時變化,使消費者在逛店時不純粹只做一個消費,同時還能吸取藝術文化、歷史層面等知識。

移步換景，製造購物旅程的驚喜感

為了滿足消費者購物的趣味性，在空間的安排會朝移步換景的方式來建構場景，每走一步，迎來的是一個場景畫面，空間充滿流動的韻味，趣味自然而生。入店的消費者可以按著場域、樓層照順序決定行走路徑，抑或是自由、隨性地遊走其中，沉浸在空間的情緒中。

扣合迂迴動線，做更深入的空間探索

為了讓來訪的客人能做更深入的探索，設計規劃上會扣合動線，試圖創造比較迂迴、甚至有點環繞的路徑，讓消費者無法快速逛完，而是能夠在經過設計的動線中，放慢步伐、拉長停留時間，一來能夠慢慢感受空間想傳遞的訊息，同時也有更充裕的時間思考選購。

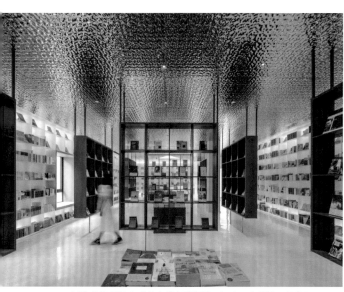

以移步換景的方式來安排空間場景，每走一步都是一個畫面。
圖片提供＿ Wutopia Lab

設置迂迴路徑，讓消費者在經過設計的動線中拉長停留時間。
圖片提供＿萬社設計 Various Associates　攝影＿邵峰

體驗不該只有口號,除了有感,好操作、便利也是重點。
圖片提供__ zU-studio 攝影__ John Lennon

Point 3

強化體驗

為了讓體驗更有感,設計者會嘗試從使用或操作行為切入,另也有結合數位或體感科技,不同的形式手法,為的就是讓來到店裡的消費者體驗感受更到位。

體驗不是口號,要真的讓人有感

無論線上線下,其操作界面、實際空間所提供的體驗絕不能只是說說,就前者而言,若網頁、APP 的操作過於複雜、不人性,那很容易就讓消費者「閃退」,因此操作介面愈易上手愈好,才能獲得使用者的認同進而想持續使用。至於實體通路,其場景也不能再像暢貨中心般停留在提供商品的階段,無法讓顧客有感也容易被遺忘,以位在台中的「Remedy by SiP」咖啡濾掛選品專門店,除了可可在抽屜式陳架上選購來自各地風味咖啡掛耳包,也可以現場利用飲水台就地飲用,讓體驗更直接、有感。

導入體感科技讓人身歷其境、購物樂趣多

體驗至上的時代下，為了讓所營造的場景畫面更具真實感，會結合體感科技如 VR（虛擬實境）、AR（擴增實境）、MR（混合實境）等互動操控裝置，強化人對於場景空間的感知；另外也可結合聲光效果，如 LED 燈、音效等，讓所打造的環境在聲光的引導下，具張力效果也充滿臨場感。例如位於比利時的「Imagine Polette AntwerpStore」眼鏡店，以鋼琴鍵盤作為展示概念，其展架導入感測器，同時連結燈光信號下指令，指定播放音樂的琴鍵按鈕，隨機指派方式，任何來到這的客人都可以是共同創作者，給人難以忘懷的消費體驗。除了提供更多樣化的購物情境，也能與銷售商品產生更有趣的連結。購物整合科技已行之有年的「ZARA」，不僅在台北 101 門市設立電子試衣間，還納入了自助結帳功能與美妝 AI 虛擬試妝的體驗，讓購物變得新奇有趣，亦成功吸引更多消費者出門購物的慾望。

「Imagine Polette AntwerpStore」眼鏡店，展架導入感測器同時連結燈光信號下指令，選眼鏡還能進行音樂創造。
圖片提供__ zU-studio　攝影__ John Lennon

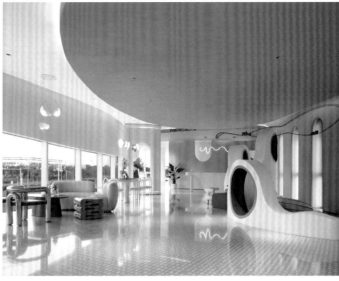

「MOOM COFFEE」以童話場景強化不同的消費體驗。圖片提供＿峻佳設計

真實的世界裡感受童話故事，讓整體更有溫度

為了讓消費者獲得的感受更為清晰，需要藉由各環節的體驗將其具象化。峻佳設計團隊在思考「MOOM COFFEE」時，將超級 IP 的童話場景投射進設計語言中，並把理想的生活無限放大，為人們一個想像中的童話理想國。這個童話世界裡以咖啡館為載體，不只將可愛的精靈、IP 主題與故事帶入，同時還連結藝術裝飾、書吧、輕食等，讓消費體驗變得豐富且有趣，亦增進區內民眾之間的情感交流。

線上線下持續創造互動，建立消費信任感

網路電商的崛起，雖然替消費帶來了快速與便利，但面對偏好在實體店購物的人來說，既可享受逛街購物的樂趣，又能親自體驗到實際商品的感覺，仍是無可取代的。因此在實體店除了透過情境的引導，仍會提供現場人員的諮詢與服務，藉由真實的交流創造消費信任感。另也有提供品牌在其官網即可串接 Facebook 商務擴充套件開啟「顧客洽談功能」，讓消費者能直接在網站中直接聯繫品牌粉絲團，藉由社群平台即時回覆消費者問題，藉此快速消化問題。

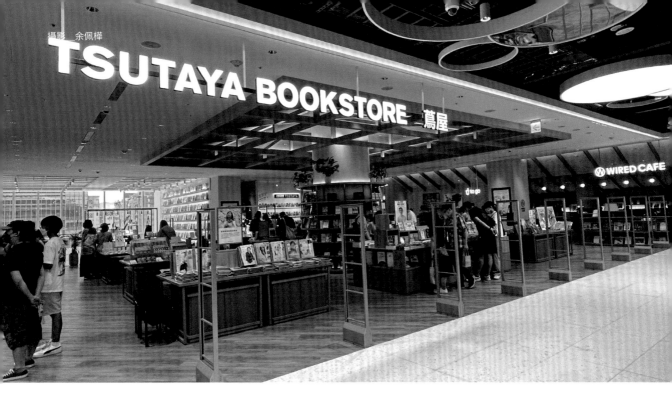
攝影　余佩樺

新零售除了替消費帶來新體驗，也不斷透過修正與調整，讓設計變得更具意義，替空間、產品甚至到品牌，共同帶來更具價值與好感的表現。

Point 1

場域設計

人、場、貨一直是組成零售業永恆不變的元素，如今面臨重新洗牌的狀況，「人」成為新零售時代的核心價值，連帶場域設計也以此重新出發，讓店鋪創造出超越交易行為的可能。

從經營主軸延伸，讓店鋪成為一個交流平台

2011 年美國娛樂網站 Flavo wire.com 評選了「全球二十家最美書店」，蔦屋書店 TSUTAYA BOOKSTORE 為亞洲地區唯一上榜，他們擺脫傳統書店經營方式，透過商店提供生活方式建議，重新建立出書店的價值主張。以位於大直 NOKE 忠泰樂生活店為例，其以「被書籍包圍的閣樓」為概念，融合了閱讀、策展、設計、生活等形態，讓人們可以在這個空間裡找到自己想要的生活嚮往與各種提案。

跨越銷售，真正做到提供解決方案

傳統實體通路無法讓人留下印象的原因在於，商品像貨物般被一件件地堆疊擺放，使得購物場景宛如暢貨中心一般，店鋪僅只於提供商品，在沒有實際地替提供消費者解決方案下，顧客選購商品後便隨即結帳離開，自然對空間就無法產生印象。而新零售重新定義了這樣場域，愈來愈多店家在陳列展示上發揮創意嘗試加主題、風格，甚至是直接把居家場景搬進店鋪裡，藉由不同的議題表述，讓你知道這些商品可以怎麼用、怎麼搭，傳遞出你也可以落實美好生活，真正的做到提供解決方案。

位於大直的「蔦屋書店 TSUTAYA BOOKSTORE」特別在店內和藝術家李漢強於一隅規劃了藝術創作展區。
攝影__余佩樺

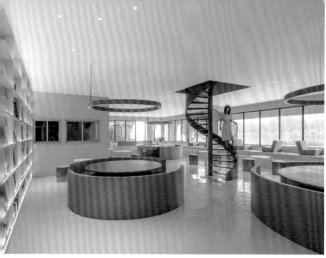
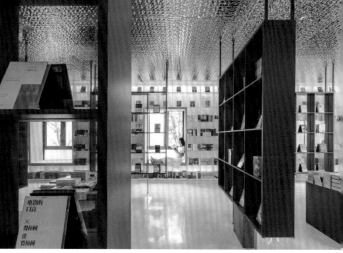

以樓層區分出不同的屬性，讓相對動態、熱絡的消費更集中且完整。圖片提供＿ Wutopia Lab

空間動靜分區，讓服務集中又完整

複合型的零售空間裡含括了不同的服務，在場域安排上多半會掌握動靜分區的概念，以樓層區分出不同的屬性，例如單純的書店、產品銷售設於一樓，方便消費者快速選購，相關的餐飲則設置在二樓，既不會影響到單純購物的族群，也能讓相對動態、熱絡的消費更集中且完整。

Point 2

動線設計

動線不只決定了顧客在賣場的停留時間，更影響著銷售額。好的動線設計可引導顧客在店內順暢的選購商品，甚至在經過時能夠創造衝動性購物；理想的動線劃應避免產生死角，以提高賣場坪效。

單層水平規劃 VS. 複層垂直規劃

單層水平動線設計重點在於要使同平面上的商品得到充分展示，可規劃成 T 型、Y 型、U 型、O 型、一型、十字型和曲線型等，顧客能自主按照設計路線到達每個區域之餘，還能感到視覺通透。複層垂直動線要注意樓梯、手扶梯的位置，分布要合理以利消費者上下，同時也要注意創造出消費者在每層的停留路線和時間。

單層動線規劃上，讓能讓顧客按照設計路線每個區域之餘，還能感到視覺通透。圖片提万社設計 Various Associates　攝影＿邵峰

釐清店鋪為目的性還是非目的性採購

目的性採購指即消費者已有明確採購目標，希望能即時、快速找到所需商品，動線設計上就要簡單、清楚的線性為原則，以流暢和有秩序提供消費者快速且便宜的採購體驗。反之，非目的性採購因為一開始就沒有明確的採購目標，動線上以迂迴、交錯去思考，以便延長顧客在賣場逗留的時間，促使他們有更多時間去選購，提高消費的可能。

根據產品創造不同的銷售動線型態

由於現在的零售店鋪不會只有單賣一種產品，除了利用展示架，還可搭配中島檯來強化動線的靈活性。以「T-HOUSE New Balance」為例，由於店內除了販售流行運動商品，另還銷售與其他品牌合作的商品，設計者根據產品規劃不同的展示架，特別將合作商品以中央展示檯來做陳列，除了提升店的特色，所營造出的效果能吸引消費者目光，還能延長待在店內的時間。

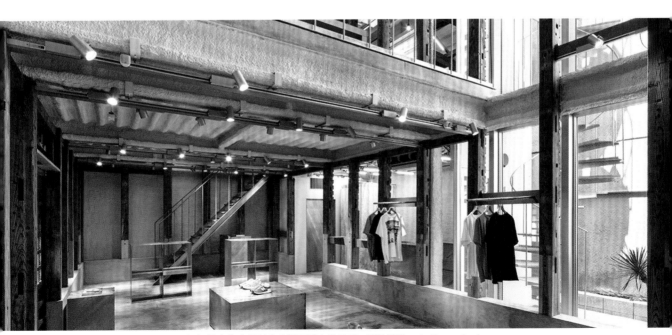

「T-HOUSE New Balance」選擇將合作商品以中央展示檯來做陳列。圖片提供__ Jo Nagasaka / Schemata Architects + ondesign Partners　攝影__ Kenta Hasegawa

讓人無法一下就走完的動線設計

除了藉由設計配置適合動線，善用空間地理條件，創造出「回字」、「蜿蜒」的動線，讓消費者沒有辦法一下就走完，還能帶來意想不到的「停留經濟」。Nota Architects 主創建築師錢詩韻以「HAY 武漢新天地展廳」為例，其借鑒傳統武漢地區院落式住宅的作法，以院落天井為單位將空間切分為三進，層層遞進的空間賦予了神祕性與探索性，從門廳、起居、餐廳最後再到臥室，對應出不同的生活場景，三進式的循序漸進動線，巧妙地讓人做停留，從而不知不覺地到走完全店，同時也把空間跟商品都欣賞了一回。

輔助動線 + 小驚喜，不讓顧客錯過任何一個角落

動線設計不只關係到消費者的購物體驗，還關係到顧客的停留度以及吸引其購買的目的。為了避免消費者在購物時直達感興趣的區域或選購完快速離開，每個主區域間又會設置一些較為隱蔽的輔助動線，讓那些即使是只想隨便逛逛，沒有購物計畫的顧客，也必然能在過程中的不自覺得想花錢消費。另外，X+LIVING 創始人李想則建議，動線規劃上也可以在幾個角落設計一些有趣的小端景、小驚喜，創造新鮮感也提升購買率。

「HAY 武漢新天地展廳」以院落天井為單位將空間切分為三進，賦予空間神祕性與探索性。圖片提供＿ Nota Architect

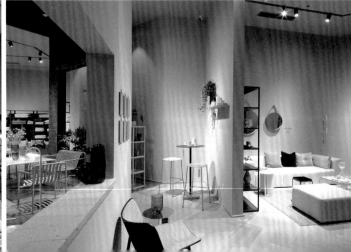

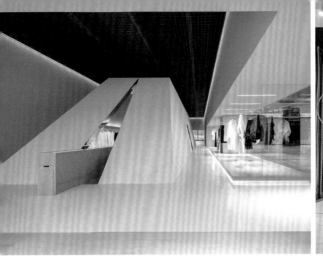

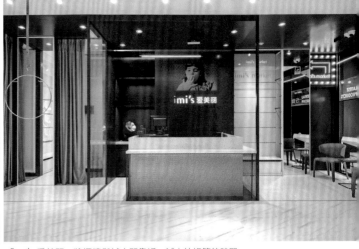

賣場的展示通道可規劃在主要動線匯集處，有利於
匯集人流。圖片提供＿万社設計 Various Associates
攝影＿邵峰

「imi's 愛美麗」將櫃檯與試衣間靠近，減少結帳等待時間。
圖片提供＿ ISENSE DESIGN 吾覺空間設計事務所

行走路線的規劃上避免盲區與死角

當銷售空間出現了死角空間，往往消費者難到達，甚至還有可能無視而去，規劃上要盡可能避免這樣的情況發生。但環境有些限制因素不可抗，如巨大的梁柱矗立，這時建議要提高顧客對商品的可視性，像是陳列一些大型物件，利用大塊面積來吸引消費者的眼球，化解空間缺點也為銷售帶來一點效益。

利用主次通道及展示通道引導採購

考量人流量問題，賣場通道會區分主次，藉由主要通道串聯次通道引導消費者循著規劃好的路徑採購。另外，賣場的展示通道可規劃在主要動線匯集處，這裡同時也會匯集人流，因此可利用壁面櫥窗或者開放式展台展示促銷商品，提升消費者關注度，具有提示消費的作用。

櫃檯鄰近試衣間，結帳不用再一直等

考量現代人不喜歡等，再加上也不希望販售商品途中被「棄車」，開始有業者把腦筋動到結帳櫃檯上，2022 年 8 月進入台灣設櫃的「COS」，店內設有兩個試裝區，且皆含有一個獨立的結帳櫃檯，降低顧客考慮的時間，只要試了喜歡、試穿完出來後即可結帳買單，對消費者而言相當便利，對業者來說則有利於提升提袋率。大陸愛慕（AIMER）集團旗下女性內衣品牌「imi's 愛美麗」同樣也是採用此手法，藉由設計改善結帳等待痛點，也減少顧客只逛不買的可能性。

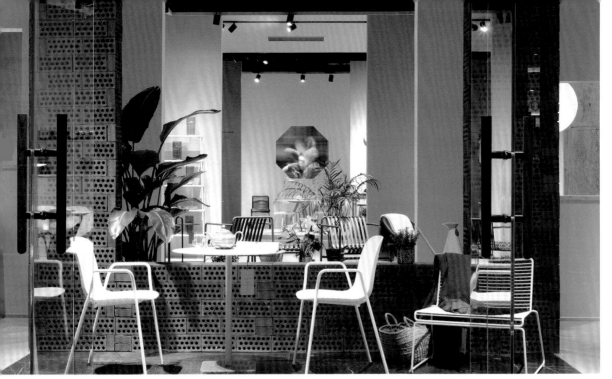

圖片提供__ Nota Architect

新零售在店鋪陳列上加入一些主題、生活提案，提供一種新的觀看方式。圖片提供__ Nota Architect

陳列設計

進入到新零售，同樣是商品陳列，不能再像貨架展示一般，而是要加入主題、風格或是讓展示方式變得有趣，讓商品吸引人之餘，連帶周邊品也想一併帶走。

藉由陳列展示傳遞美學概念與生活提案

Nota Architects 主創建築師錢詩韻談到，新零售的陳列有別以往只將商品擺一擺，而是會加入一些主題、生活提案，提供一種新的觀看方式，讓消費者從所創造的主題、情境去認識商品，引發顧客的共鳴，進而就能觸發想提貨的可能性。

展示帶給人探索、挖寶的樂趣

相較於傳統一目了然的展示方式，新零售為增加消費上的互動體驗，在陳列上開始有出現以「藏」為起點的形式，將商品放置於一個個的抽屜裡，開啟的過程中予人探索、挖寶的樂趣。以「OPIUM」為例，除了設有一般陳列展架展售眼鏡產品，設計上還納分了封閉式層格，讓消費者可依據自己的直覺選擇開啟，也許會對形式落空，但相對也會激發再開啟探索下一個層格的慾望。

主力商品置於大門入口，吸引消費者目光

店門入口是最頻繁進出的地方，主打商品可設於此，以吸引消費者目光，不過，建議主要商品可以從大門到主要陳列區之間需留出 150 ～ 200 公分左右，而主要陳列區是較多人會逗留選購的區域，周遭的走道需留出 120 公分以上，適當的走道寬度提供行走的舒適性，讓顧客保有轉身的餘地。

「OPIUM」的展架以藏為起點，滿足消費者挖寶的樂趣。圖片提供__ OPIUM、Renesa Architecture Design Interiors

將主打商品放於店門口，以吸引消費者目光。圖片提供__ ISENSE DESIGN 吾覺空間設計事務所

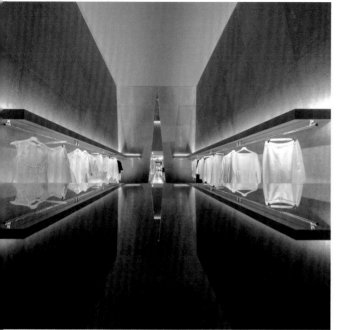

店內衣服展示沿兩側展開來，讓消費者更輕易地瀏覽商品與比對。圖片提供＿＿万社設計 Various Associates　攝影＿＿邵峰

適當高度利於瀏覽也能進行款式比對

為了讓消費者能輕易地瀏覽商品，衣服可採取折疊或吊掛展示，折疊多半放在層架上讓顧客取用，每個層架的間距約 35 公分；吊掛雖可直接看到衣物全貌，不過要留意掛桿之間的距離，至少需間距一個衣架的寬度約 50 ～ 60 公分，以避免互相干擾。除了高度留意展架的角度也有利於展示，以「SND boutique」為例，空間以教堂為藍本，在室內形塑出「里程碑」的建築體，相關的展架沿兩側展開來，既能讓消費者更輕易地瀏覽商品也有助於款式的比對。

商品展示上一旦過遠、過高就無法提起消費者拾起的慾望。圖片提供＿＿ IVYSTUDIO

黃金陳列區高度約在 140 ～ 160 公分

商品展示上尺度關係很重要，一旦過遠、過高就無法提起消費者拾起的慾望。最佳的黃金陳列區段取決於人體的視線高度，亞洲男性的平均身高約在 175 公分，女性則在 160 公分，視線高度約落在 140 ～ 160 公分高度的區間，因此建議主力商品分布於此區段內。另也需考量伸手可拿之距離，商品最高可落在 170 公分左右。最低建議不可低於 60 公分，低於這樣的高度就需彎低拿取，較為不便。

通道與展示重點商品需要的照明會不一樣，可藉由燈的係數來突顯重點。圖片提供__ IVYSTUDIO

Point 4

燈光設計

千萬別小看燈光在銷售場景的運用，既能有效地替空間傳達訊息，也能為環境區分出主副空間、定義界線、視覺焦點等。燈光在商空裡具實務作用也能觸動感官體驗，只要在安排上花點巧思，既可替環境創造氛圍，也能突顯想強調的商品。

冷、暖光線替空間傳達不同感受

單純追求賣場亮度，是無法展現出商品的表現力，可適度運用黃光、冷光、白光，帶來不一樣的感受和效果。黃光甚或帶點橘紅的暖光，能讓人覺得溫暖、情緒平緩。但是，很強的黃光卻會讓人感到燥熱。至於白光、甚至是泛著青藍色調的光澤屬於冷光，則可提振精神、可讓人看得更清楚。白光雖然也能讓空間更顯寬闊，但，低亮度的冷光則會讓人感覺冰冷。

大型的展售空間,通道與展示重點商品需要的照明會不一樣。若以百貨公司的服飾樓層為例,一個專櫃的配光會按照空間重要性而有不同的強調係數。第一級為 VP(Visual Presetation),這是整個商店在視覺傳達上最重要的區域,多半用來傳達品牌形象,這區的強調係數可能高達 12X 或 15X。第二級為 PP(Point Presetation)通常是當季主打商品,這區主要是在傳達這些主打商品的特點,通常照明強度不會搶過 VP,強調係數通常介於 5X ~ 8X。第三級為 IP(Item Presetation),這區陳列了尺碼、型號齊全的所有單品以便顧客拿取,照明強度比走道略強,通常定為三倍。

透過聚焦與發散幫產品說話

光源可分成聚焦與發散兩類,聚焦性光源的投射角度小,照到物體表面的光線能集中在某個範圍內;相反的發散性光源,光線是從燈泡或燈管朝四面八方投射而出,在進行店鋪照的照明設計時,可交替運用聚焦與發散手法為產品說話。像「KVK 城市概念店」特別讓抽屜結合燈光,兼具展示首飾和局部照明的作用,當拉開抽屜、燈光隨即亮起,滿足展示功能之餘還添加配戴商品的趣味性。

「KVK 城市概念店」特別讓抽屜結合燈光,兼具展示首飾和局部照明的作用。圖片提供__ ATMOSPHERE Architects 氣象建築　攝影__形在空間攝影 Here Space 賀川

光源直接投射到空間時,可分為點、線、面三種光形。圖片提供__ Collective B

配置立體展示時，要考慮到商品本身高度、也需要衡量層板之間的亮與暗問題。

光與設計結合一起，強化主題也帶出多角度的光感受。圖片提供__ Masquespacio
攝影__ Luis Beltrán

配光時要選對點、線、面的光形

光源直接投射到空間時，可分為點、線、面三種光形。整面的光，光源投射角度較大，基本上，光線能均勻分在整個空間裡；線性光則是投射角度有的較大、有的較小，投射在牆壁的洗牆光（Wall Wash）就是很典型的例子；而點狀光投射角度介於中等到狹窄，一般來說，照射範圍面積偏小，比如用聚光燈打亮單一件精品。規劃店鋪時可以留意光源形式，如果是要特別強調商品，可運用點狀光突顯，也好將消費目光吸引過來；若是要營造氛圍或讓空間更有質感，可以用面光，如洗牆方式呈現，讓整體環境更有層次。

立面照明須注意商品的高度

商品隨配置位置不同，打光也要更加講究與細膩。在規劃立體展示時，不僅要考慮到商品本身的高度，還須衡量層板的平面跟壁櫃背板的亮與暗、燈光照於材質之上是否會造成反射、刺眼效果，抑或是出現過亮或太暗等，這些都要仔細留意，以免都會影響販售商品看起來的感覺。

借助戲劇性光源突顯商品與主題

新零售店鋪除了設計有顏質，光源運用也必須夠搶眼才能引起注意。然而，想在有限空間裡創造戲劇般強烈的視覺效果，光憑著單一方向的打光很難呈現出精彩的光影層次。有的店鋪會採用更精細的燈光設計，甚至與設計裝置融入在一起，除了強化主題，也藉由這種多角度的光，讓人樂於流連於此。

Point 5

材質設計

規劃一間零售空間時,如果說動線、陳列、燈光設計影響於無形,那麼空間中的材質運用則是影響顧客從整體空間到商品的直接觀感。透過設計師選擇與品牌調性相符的材料運用,在實用性與可看性之中取得平衡。

將單一「質地」做戲劇性的放大

無論規劃多大多小的零售空間,「材質」一向是最核心的關鍵,如果說商品是建構店鋪的元素,那麼材質就是擘劃空間裡重要的材料之一,設計師可藉此形塑整體氛圍,使消費者沉浸於堆砌的主題裡。例如在「SND boutique」裡為了表現教堂靜謐聖潔的氛圍,運用了金屬與石材等材質來做表現,成功帶出空間主題,也與品牌本身的個性做一呼應。

「SND boutique」運用了金屬與石材等帶出教堂靜謐聖潔的氛圍。
圖片提供__万社設計 Various Associates 攝影__邵峰

「林中空地複合書店」以 6mm 線繩和 LED 燈，帶出重慶獨有的錯落地形和吊腳樓意象。
圖片提供__ HAS design and research　攝影__白羽

找出根植於土地的文化元素

近年來在地文化興起，許多零售品牌進駐到另一個國家或城市，為了拉近當地的客群，試圖透過設計於空間中放入在地文化，為了讓「在地化設計」更有意義，設計者會從當地去尋找，或是借用現代材質去做重新的詮釋，讓在地化設計變得更具意義與價值。像 HAS design and research 規劃的「林中空地複合書店」，就是藉由 6mm 線繩和 LED 燈，帶出重慶獨有的錯落地形和吊腳樓意象。

天地壁適度留白讓目光更聚焦於商品

規劃零售空間必須謹記「商品」才是主角，如果材質的使用過度搶走產品目光，那很容易產生失衡。不妨可以在天、地、壁適度地做留白處理，藉由近於中性、大地色系的材料來強化空間，既不失單調又能映襯販售商品。

開始更重視環保，使用可回收材質

全球暖化加劇，遏止暖化已成所有人類必須面對的課題。不少企業、品牌以身作則在店鋪設計的材料選用上以環保材質為主，將對環境的傷害減到最低。2022 年進駐台北 101 的「COS」近幾年特別關心永續議題，在 101 門市全店內 68％的裝潢材料使用可回收材質，其中像是水磨石磁裝地板，90％皆由採石場回收石材所組成，店內陳列軌道有 30％ 是由可無限回收的鋁所製成，另外，亦採用竹製材質取代傳統硬木傢具等，希冀以此對環境保護盡一份心力。

天、地、壁適度地留白，以強化店內販售商品。
圖片提供__ Masquespacio　攝影__ Luis Beltrán

「COS」位於台北 101 的門市，其店內裝潢多為回收環保材質。攝影__余佩樺

「Villa de mûrir」視覺以粉紅色為主，以其作為整體的行銷宣傳運用。圖片提供__ Collective B

Point 6

色彩設計

色彩之於零售空間不單只是提升品牌 性、突顯商品，更重要的是不同顏色給各種客群帶來不同的體驗，進而能藉由它讓買家留下記憶，進而成為品牌鐵粉帶來實質的消售率。

扣合品牌視覺識別到空間設計，用色均一致

視覺識別（Visual Identity，VI）是 CIS 企業識別系統中具傳播力、渲染力的部分，以標誌（LOGO）、標準字體、標準色為主軸，呈現視覺表達體系，能夠使品牌不淹沒於商海，同時也能讓品牌個性、形象更鮮明。韓國美妝品牌「Villa de mûrir」在規劃空間時就有先擬定出品牌本身的視覺識別，以粉紅色為主，進而再透過深淺不一的色調去做穿插運用，對應到空間、文宣海報等均一致，也更能夠讓消費者留下深刻印象。

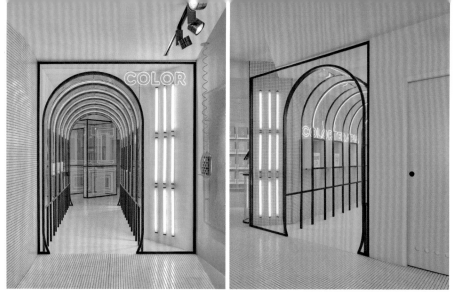

「RUBIO」為吸引孩童目光，顏色上以鮮豔、活潑、明亮為主。
圖片提供__ Masquespacio　攝影__ Luis Beltrán

了解客群，用色可鮮明亦可低調

不少品牌屬於從網路走向實體，為了打響名號，會借助空間色調抓緊客群的目光，同時也加強品牌宣傳的力道，可依據客群的年齡層、品牌精神去決定顏色的調性。以西班牙專出版相關書籍、文具品牌「RUBIO」為例，其目標客群為孩童，自然在顏色上必須以鮮豔、活潑、明亮為主，適合這個年齡層，也能借助亮色系吸引他們的目光。

背景用色切勿喧賓奪主

新零售空間往往為了帶來具張力的設計效果，會借助設計、配色一起來做強化，但要留意的是用色亮度要低於商品，或是可以藉由對比形成反差來突顯，以免喧賓奪主，反倒帶來負面效果。「SND Concept Store Shenzhen」融合電影《沙丘》概念空間立面也以多以米色來表述，一來扣合品牌用色，二來也成功地將衣服樣式、細節等突顯出來。

顏色運用要留意場景的真實性

Nota Architects 主創建築師錢詩韻談到，色彩表現上要留意場景的真實性，若空間是以居家場景為主，在牆面用色就要回歸淡雅色調，植栽綠意、藝術品等也建議一同放入，讓整體搭配貼近生活與真實性，加深消費者對於物品置入空間的想像。

「SND Concept Store Shenzhen」店內多以米色來表述，扣合品牌用色也成功地將衣細節突顯出來。
圖片提供__万社設計 Various Associates　攝影__ SFAP

店鋪在色彩表現上要留意場景的真實性。圖片提供__ Nota Architect

圖片提供__《i 室設圈│漂亮家居》編輯部資料庫

策 略

3

科技應用

零售業迎向數位轉型，透過科技技術的應用，讓虛實從串流走向真正的融合。線上、線下通路界線變模糊，不只成功翻轉世代消費習慣，更有效提升客流量、強化顧客黏著度。

Point 1

虛實串聯

新零售講求線上線下整合，回到實體空間裡，也嘗試將這些科技做有效的運用，透過虛實力量將效益發揮到最大之外，也讓銷售渠道變得更生動又有趣。

「UNIQLO」為例陸續將店內收銀台部分改成自助結帳模式，採用 RFID 電子標籤的
結帳，只要將購買衣物放置於感應台上即能快速完成結帳動作。攝影＿余佩樺

創新技術讓線上下單變得生動又便利

隨科技不斷地創新，品牌或企業也試圖將這些新技術運用於銷售場景中，購物環境變
得有趣，也大幅縮短購物程序。向來勇於嘗試新科技的傢具品牌 IKEA，就在「IKEA
Place」APP 系統中導入 AR 技術，可直接看到傢具擺於空間後的效果，覺得滿意直接透
過 APP 就可下訂購買，毋須再大費周章開車到門市做採購。而先前淘寶與特力集團攜
手推出「Taobao x hoi！淘寶精選店」，特別引進數位貨架、電子價標及 RFID 貨架等
工具，除了透過數位科技完整呈現商品資訊外，也協助消費者判斷商品搭配後的情境，
讓消費者選物更精準也大幅簡化購物流程。

結合智能觸控，輕輕一點服務就很多元

網際網路技術的成熟，也替新零售提供新穎的科技應用。美國服飾品牌「Rebecca
Minkoff」為了串聯線上與線下消費，特別在店鋪牆面上設置「魔鏡」（即智能觸控式
螢幕鏡子），這不單只是一個提供上網瀏覽功能的觸屏鏡子，相關配套服務都能在靠鏡
子來進行。像是瀏覽商品、庫存查詢、申請試穿等服務，倘若店內商品售罄了，消費者
也可透過魔鏡進入網站做購買，後續就能直接郵寄幫你送到家。

自助結帳機，解決零售等待痛點

《購物革命》一書中談到，荷蘭支付平台「Adyen」於 2017 年 2 月調查了 2,000 名以
上的消費者，結果指出消費者在實體店最常碰到的痛點就是排隊結帳，而民眾渴望享
受的是買了東西就能馬上帶走那種「立刻滿足」的感覺。對此，不少零售業者著眼於
此，陸續發展出自助結帳機，改善等待問題也回應先前疫情避免與人接觸的情況。以
「UNIQLO」為例陸續將店內收銀台部分改成自助結帳模式，採用 RFID 電子標籤的結
帳，因每個 RFID 都是一張身分證，能夠精準辨識不同顏色尺寸的商品，消費者只要將
購買衣物放置於感應台上即能快速完成結帳，便利又好操作，更不影響消費者的時間。

全家 APP 還新增了「友善地圖」功
能提高零售效益。攝影__余佩樺

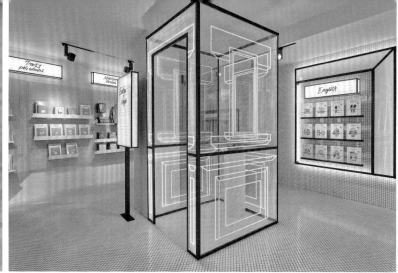
入店使用的數據都能形成一種消費輪廓，利於品牌、店家做後續服務的研發。
圖片提供__ Masquespacio　攝影__ Luis Beltrán

Point 2

數據整合

科技有效地讓消費者的每一項行為留下大量的數據，品牌或企業將這些資料收集並做深
入的分析，藉此了解消費輪廓、提高商品轉化率，同時成為下一步的決策依據。

即時庫存查詢幫手，提高零售效益

全家便利商店在 2019 年推出「友善食光」機制，鮮食商品到前期七小時都可打七折優
惠，這項機制有效減少剩食浪費也讓不少小資族覺得相當划算。而後全家 APP 還新增
了「友善地圖」功能，讓消費者能夠隨時查詢周邊各門市的友善食光商品概況，增加購
買方便度也提高零售效益。

活用 AI 改善店鋪營運、創造新價值

《未來消費型態》一書中提到，面對未來在零售、物流領域，活用 AI 能帶來新的發展。
書中以 ABEJA Insight for Retai 系統為例，在店內設置攝影機，可統計來店人數、辨識
來客的年齡與性別，甚至可就他們停留及動態狀況進行分析。將這些新取得的資料分析
後會產生出新的數據，既可掌握不同時段的購買率來強化服務或安排班表，這對降低成
本而言相當有幫助。

行銷不再紙上談兵，整合會員資料做有效的推動

零售走向 OMO 虛實融合，是個更以「消費者體驗」為中心的時代，除了串聯線上線下的系統，更要將消費者的購買數據做整合，藉由這些數據歸納出會員的消費輪廓，進一步跟行銷自動化連動，以此做量身定制的行銷、自動發送折價券等等，服務變得更有溫度，也有機會讓客人持續消費，進而成為商店穩定的熟客。

零售走向 OMO 虛實融合，是個更以「消費者體驗」為中心的時代，藉由數據整合讓服務更完善。圖片提供__ Masquespacio　攝影__ Luis Beltrán

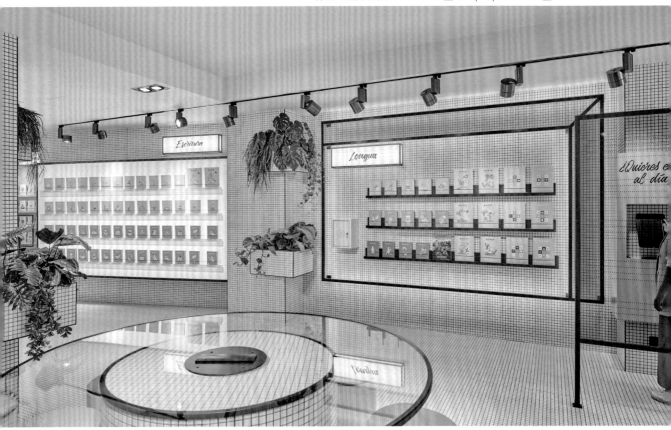

「MANGO TEEN」嘗試在試衣間提供拍攝、錄短影片的服務。圖片提供__ Masquespacio　攝影__ Luis Beltran

圈層效應

隨消費市代的更迭，面對 MZ 世代客群，除了滿足他們重視體驗，也偏好透過網路渠道得知產品，品牌便在店鋪中納入拍影片、設直播室等服務，以吸引他們的關注。

從實體進到電商，能否「聚粉」很重要

根據「凱度消費者指數」資料顯示，同時在線上與線下消費的全通路買者已愈來愈多，品牌或企業若想極大化成長，不能光靠單一管道的經營，合作才能互惠互利、創造雙贏。因此不少經營實體通路業者，將消費戰場延燒至虛擬世界，提供不同的服務滿足消費需求。跨界虛擬世界，後續能否「聚粉」變得很重要，因為在電商的流量入口裡，人依舊是軸心，必須將這群對價值觀認同、品牌認同的人緊緊抓牢，除了邀請消費者加入會員、多加利用這些數位工具外，也要依據他們的需求，提供新品訊息與服務，好讓他們能與品牌無論何時都能牢牢綁在一起。

改變試衣間形式，隨時可以進行「棚拍」

消費人群疊代下，MZ 世代已然成為現下消費市場主力，對他們而言習慣透過社群媒體與人交流，以及熱衷於打卡拍照發朋友圈，為了搶攻他們的心，服服飾品牌「MANGO TEEN」嘗試在試衣間提供拍攝、錄短影片的服務，他們在試完衣服、拍完後即可上傳社群分享、擴散，讓顧客展現自我，同時也等於替品牌做了宣揚。

店鋪扣合 Live 直播、串流線上音樂

無論是先成立實體店面，還是先走網路通路為主，在整合時可掌握網路社群中最新、最夯內容，成為加強實體店特色與價值的一種。像是韓國化妝品牌「mûrir」所成立的「Villa de mûrir」旗艦店，看準直播串流趨勢，特別在店內規劃了直播間，作為 YouTuber 的直播場地，在購物後可直接拍攝影片並與粉絲分享，免費幫品牌做宣傳。另也有品牌為了能多與消費者產生互動，於線上音樂服務平台 Spotify 上成立系列歌單，讓顧客在消費的同時也能邊享受音樂。

「Villa de mûrir」特別在店內規劃了直播間，作為 YouTuber 的直播場地。圖片提供＿ Collective B

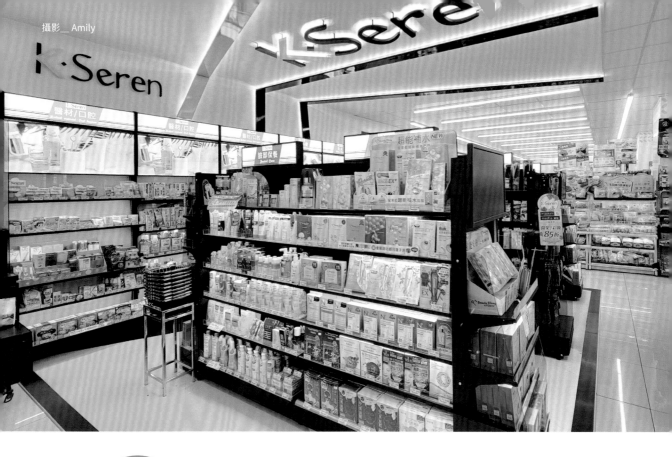

攝影__ Amily

策 略

4

創新服務

隨著消費行為的改變,為滿足人們的需求,零售空間出現複合型態,除了具備展示和銷售功能,它也是學習、交流的場域,讓各種能量能在這裡激盪,同時也創造更多的消費行為。

Point 1

多元經營

歷經疫情之後,零售產業界限更加模糊化,多角化經營已成為企業重要的發展策略。透過經營複合店、異業合作,甚至掌握本業長處,從零售跨足裝修設計,延展出更慎密的服務,留客也創造出自己的競爭力。

整合資源、異業結盟布局複合店模式

為了防範超市搶食超商大餅,超商從原本講究坪效的經營策略,積極布局複合店模式,改走向大空間、增設座位區,提供更多元服務以抵抗激烈競爭。統一超商整合集團資源,開設美妝、健身房及烘焙複合店。全家便利商店則是與異業結盟推出多種類型複合店,從餐飲、生鮮超市、鮮食、藥局、科技金融店及提供自助洗衣,提供全方位服務。設計在介入時就必須按不同複合店型來做調配,更能促進消費者的採購機會。

加入餐飲佔比,創造停留經濟

許多實體通路開始轉型,轉而追求所謂的「停留經濟」效益,利用空間的重新布局吸引消費者親身體驗,製造顧客停留的理由進而刺激消費。納入餐飲帶動業績是運營策略之一,如「唐寧書店四海城店」店內有設置茶飲區與酒吧,「MOOM COFFEE」不只有咖啡,還提供輕食,透過餐飲提供顧客多重享受,利用停留創造消費機會。位於澳洲傢飾品牌「Zoobibi」,除了在概念店中結合了咖啡館經營,所使用的器皿在店內均有販售,間接達到行銷展示的效果,也刺激消費者可做選購。

掌握產品銷售也提供一條龍規劃服務

單純銷售的零售業也試圖結合規劃服務,找到另一種商業模式。專門販售燈具的「八次方照明研究所」深知燈具產品特殊,必須提供一套完整的方案顧客才會買單,因此實體店呈現上,除了以一站式全方位解決方案為核心,也藉由規劃突顯從產品、設計、空間到應用,所有服務都能在這獲得滿足。

「唐寧書店四海城店」店內有設置茶飲區與酒吧。圖片提供__立品設計 攝影__肖恩

「八次方照明研究所」提供一套完整的方案讓銷售更與眾不同。圖片提供__ SANJ 叁頡設計 攝影__楊耿亮

Point 2

跨界服務

零售空間一家一家的開，若缺乏內在吸引力，消費者很快會把注意力轉向其他地方。為了吸引顧客目光，品牌會試圖在販售之餘，貼近消費者日常以創造需求，把店鋪當成社區中心、學習基地一般，以此來強化顧客體驗和參與度。

提供學習資源，讓人能更 Join 商品

零售產業發展至今銷售的內涵已經改變，品牌在成立實體門市時，除了銷售還結合其他功能，以創造更多的消費行為。像「尼康 Nikon 上海直營店」推廣品牌文化同時創造攝影學習及用影像創作的空間，激發創作魂以刺激購買，這時設計的介入時必須提供更靈活彈性的設計，可以隨各式活動做調整，提升空間效益也讓使用極大化。

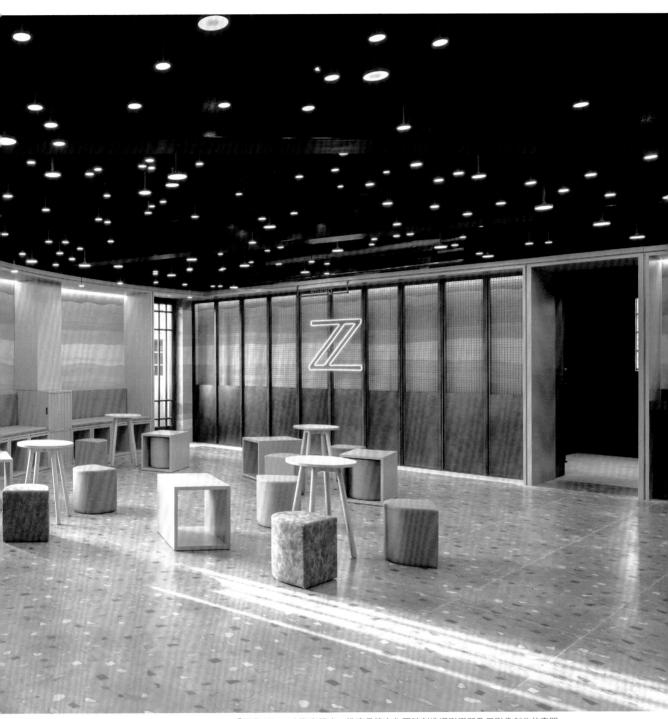

「尼康 Nikon 上海直營店」推廣品牌文化同時創造攝影學習及用影像創作的空間。
圖片提供__ LUKSTUDIO 芝作室　攝影__ Wen Studio

以線下課程體驗強化閱讀連結

「唐寧書店四海城店」除了強調主題式品味選書之外，店內以舉辦各式體驗活動來強化親子閱讀文化精神和購書意願，例如舉辦兒童繪本共讀活動、也為父母設計出如何帶領小孩閱讀的課程，讓爸媽習得讓小孩愛上書本的技巧，營造親密的親子關係。設計上必須規劃出一處親子共讀的區域，提供給孩子、大人不受限的閱讀體驗空間。

參與式消費概念，替商品找到新的生存空間

幾年前「Apple」開始啟動 Apple Store 的改造計畫，其中便是讓零售店成為一個社群空間，創造社群與學習氛圍，讓門市能更緊密地聯結人群，而不再只是販售產品與提供售後服務的地方。他們把絕大多數的空間挪出來成為社群場景，讓人可以在這裡學習藝術與設計、攝影、影片、音樂等內容的課程，用 Apple 自家的產品做學習、交流，過程中一感到設備不足之處就能提供反饋或建議，作為新一代產品研發的依據，也助於品牌做出更好的商品。

「唐寧書店四海城店」會在店內舉辦各式體驗活動來強化親子閱讀文化精神和購書意願。圖片提供＿立品設計　攝影＿肖恩

超越商空框架，成市民的共享場域

現在的消費市場競爭變得激烈，品牌要深入經營，價格不再是帶動銷售的萬靈丹，必須要用「價值」獲取顧客的認同，運營才有可能長久。《購物革命》一書中亦點出有些零售業者會把自己化為社區中心，舉辦諸如讀書會、名人分享經驗，以及社群聚會這類的活動，以此來增強顧客體驗。以位於位於大陸浙江的「朵雲書院黃岩店」為例，在思考店鋪空間時，除了「經濟」也重視「人文」和「環境」，設計規劃時願意將部分區域作為公共環境的一環，成為市民共享的場域，藉此創造人文、經濟、環境三方面的互動，建立自己的品牌價值，也為營銷添更多的可能。

圖片提供__ Wutopia Lab

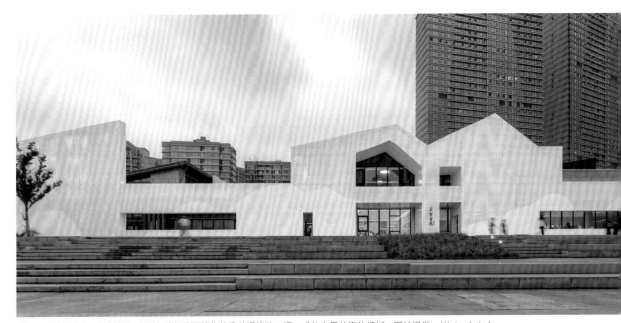

「朵雲書院黃岩店」設計規劃時願意將部分區域作為公共環境的一環，成為市民共享的場域。圖片提供__ Wutopia Lab

附錄
廠商／設計公司

91 APP
電話／ 02-2785-9191
網址／ www.91app.com

ATMOSPHERE Architects 氣象建築
信箱／ info@atmospherearchitects.cn

BloomDesign 綻放設計
網址／ www.zhanfangdesign.com

Collective B
信箱／ info@collective-b.com
網址／ www.collective-b.co.kr

F.O.G. Architecture
信箱／ info@fogarchitecture.com
網址／ www.fogarchitecture.com

HAS design and research
信箱／ hasinfom@gmail.com
網址／ hasdesignandresearch.com

ISENSE DESIGN 吾覺空間設計事務所
信箱／ wujue@isensedesign.cn
網址／ www.isensedesign.cn

IVYSTUDIO
信箱／ ivy@ivystudio.ca
網址／ ivystudio.ca

Jo Nagasaka / Schemata Architects + ondesign Partners
信箱／ info@schemata.jp
網址／ schemata.jp

KAMITOPEN Co., Ltd.
網址／ kamitopen.com

LUKSTUDIO 芝作室
信箱／ info@lukstudiodesign.com
網址／ www.lukstudiodesign.com

Masquespacio
信箱／ info@masquespacio.com
網址／ masquespacio.com

Nota Architect
信箱／ info@notaarchitects.com
網址／ www.notaarchitects.com

Play Design Lab 玩味創研
電話／ 02-2556-4272
網址／ www.playdesignlab.com

Renesa Architecture Design Interiors

信箱／ renesa91@gmail.com

網址／ studiorenesa.com

SAINT OF ATHENS

信箱／ info@saintofathens.com

網址／ www.saintofathens.com

SANJ 叁頡設計

網址／ www.sanjdesign.com

The Stella Collective

信箱／ hello@thestellacollective.co

網址／ thestellacollective.co

Wutopia Lab

信箱／ project1@wutopia.work

網址／ www.wutopialab.com

zU-studio

信箱／ info@zu-studio.com

網址／ zu-studio.com

万社設計 Various Associates

信箱／ contacts@various-associates.com

網址／ various-associates.com

立品設計

信箱／ account@leapingcreative.com

網址／ www.leapingcreative.com

竹工凡木設計研究室

電話／ 02-2836-3712

網址／ www.chustudio-official.com

杭州觀堂室內設計有限公司

信箱／ guantangdesign@hotmail.com

網址／ www.guantangdesign.com

直學設計 Ontology Studio

電話／ 02-2719-0567

網址／ ontologystudio.com

峻佳設計

信箱／ info@kyle-c.com

網址／ www.karvone.com

IDEAL BUSINESS 28

新零售空間設計聖經

5 大行銷策略 ×12 類產業，整合線上線下通路，打造最強實體店

作　者｜i 室設圈｜漂亮家居編輯部
責任編輯｜余佩樺
封面設計｜FE 設計葉馥儀
美術設計｜FE 設計葉馥儀
採訪編輯｜楊宜倩、許嘉芬、陳顗如、余佩樺、黃敬翔、
　　　　　田瑜萍、陳佳歆、蔡婷如、賴姿穎、王馨翎、
　　　　　洪雅琪、蘇聖文、Aria、Sylvie Wang、Acme
編輯助理｜劉婕柔
活動企劃｜洪擘

發 行 人｜何飛鵬
總 經 理｜李淑霞
社　　長｜林孟葦
總 編 輯｜張麗寶
副總編輯｜楊宜倩
叢書主編｜許嘉芬

出　　版｜城邦文化事業股份有限公司麥浩斯出版
地　　址｜104 台北市中山區民生東路二段 141 號 8 樓
電　　話｜02-2500-7578
E m a i l｜cs@myhomelife.com.tw

發　　行｜英屬蓋曼群島商家庭傳媒股份有限公司城邦分公司
地　　址｜104 台北市中山區民生東路二段 141 號 2 樓
讀者服務專線｜0800-020-299（週一至週五 AM09：30 ～ 12:00；PM01：30 ～ PM05：00）
讀者服務傳真｜02-2517-0999
E m a i l｜service@cite.com.tw
劃撥帳號｜1983-3516
劃撥戶名｜英屬蓋曼群島商家庭傳媒股份有限公司城邦分公司

香港發行｜城邦（香港）出版集團有限公司
地　　址｜香港灣仔駱克道 193 號東超商業中心 1 樓
電　　話｜852-2508-6231
傳　　真｜852-2578-9337

新馬發行｜城邦（新馬）出版集團 Cite(M) Sdn.Bhd.
地　　址｜41, Jalan Radin Anum, Bandar Baru Sri Petaling,57000 Kuala Lumpur, Malaysia
電　　話｜603-9056-3833
傳　　真｜603-9057-6622

總 經 銷｜聯合發行股份有限公司
電　　話｜02-2917-8022
傳　　真｜02-2915-6275

製版印刷｜凱林彩印事業股份有限公司
版　　次｜2023 年 6 月初版一刷
定　　價｜新台幣 650 元整

國家圖書館出版品預行編目（CIP）資料

新零售空間設計聖經/i 室設圈｜漂亮家居編輯部作. --
初版. -- 臺北市：城邦文化事業股份有限公司麥浩斯出
版：英屬蓋曼群島商家庭傳媒股份有限公司城邦分公
司發行, 2023.06
　面；　公分. -- (Ideal business ; 28)
ISBN 978-986-408-941-3(平裝)

1.CST: 商店設計 2.CST: 室內設計 3.CST: 空間設計

967　　　　　　　　　　　　　　　112007474